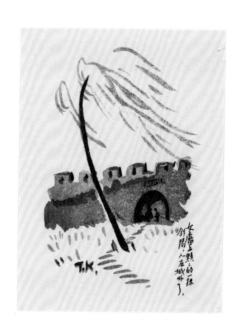

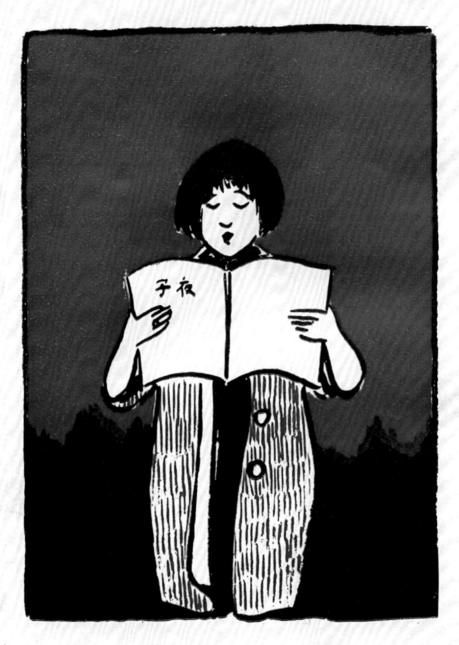

豐子愷作

即刻 ｜ 艺术
阅读无时不在

一片片的落英都含蓄着人间的情
味……我爱这一派画。——是真爱。

　　　　　　　　　　　　　——俞平伯

ILLUSTRATIONS
ANTHOLOGY

丰子恺插画集

丰子恺———绘

中国美术学院出版社

丰子恺的插画艺术

杨子耘（丰子恺外孙）

丰子恺有一段十分形象的"人生三层楼"比喻：人生的一楼是物质生活，二楼是精神生活，三层是灵魂生活。物质生活就是衣食住行，精神生活是文学艺术，灵魂生活是哲学宗教。他说弘一法师"人生欲"非常强，居二楼已不能满足，就爬上三楼去做了和尚，而自己"脚力小，不能追随弘一法师上三层楼，现在还停留在二层楼上"。但在这专司文学艺术的二楼的每一个角角落落，丰先生都很有建树——从绘画、随笔到书法与篆刻；从作曲、填词到音乐普及与音乐理论；从艺术教育到三种语言的文字翻译；从图书封面设计到内文的插图，都留下了丰富多彩的篇章。

在丰子恺的这些文学艺术创作中，也许有不少人对于他的封面设计和插图艺术不甚了解。和很多民国时期的作家和翻译家一样，丰子恺很早便参与到图书和刊物的封面、版式与插画的艺术设计与创作之中。1926年，他就为他的老师夏丏尊的译作《爱的教育》画了插画并设计封面。此后丰子恺的插画作品不断问世，他为郑振铎主编的《小说月报》画过不少插画。因为往往放在杂志正文的前面，所以郑振铎为这些画取名"扉画"。

在三十多年的插画创作中，丰先生画了一千多幅插画，数量上占据他所有绘画作品的近百分之三十。丰子恺曾写文章评说绘画与文学作品的关系。他认为绘画与文学关系极其密切，甚至就是文学作品的"插图"。他说：

"中国的山水画也常与文学相关联。例如《兰亭修禊图》《归

去来图》，好像在那里为王义之、陶渊明的文章作插图。最古的中国画，如顾恺之的《女史箴图》，也是张华的文章的插图。宋朝有画院，以画取士，指定一句诗句为画题，令天下的画家为这诗句作画。例如题曰《深山埋古寺》，其当选的杰作，描的是一个和尚在山涧中挑水，以挑水暗示埋没在深山里的古寺。又如题曰《踏花归去马蹄香》，则描的是一双蝴蝶傍马蹄而飞，以蝴蝶的追随暗示马蹄曾经踏花而留着的香气。这种画完全以诗句为主而画为宾，画全靠有诗句为题而增色。"

正是因为有这种绘画与文学作品密切关联的理念，使丰子恺以不变与多变的方式，为二十多本书配上了风格迥异的插画：不变的，是子恺漫画那一眼便可认出的风格；多变的，又是针对每一本图书讲述的内容，以及不同的读者对象，通过对作品的深入解读，以深厚的文学素养创作出富有个性的各种插图。比如《阿Q正传》的插画，丰子恺为让当时文化程度不是很高的底层民众能够读懂鲁迅先生的著作，他以叙事的类似连环画的方式，塑造了他心中阿Q的形象——厚嘴唇，杂乱的头发，拖着一条长辫子。又如叶圣陶的《古代英雄的石像》，丰先生的插画画风又变得充满童趣，那幅"像盂兰盆会中出现的那些纸糊的大头鬼"的滑稽画面，读来定会让人忍俊不禁。

丰子恺在众多插画艺术家中，他是特色十分鲜明、成就非常突出的一位。一般来说，插画作品大多是画家闲暇时的兴趣之作，是一种友情客串，但丰先生却画得非常认真。而民国时期的装帧设计，还没有整体设计的理念，插画描绘、封面设计以及正文的版式一般会分属不同人员来完成。而丰子恺因为有在开明书店当美术编辑与设计的经历，经常是从图书版式、封面设计一直到插画，都是独立完成的，这与现代出版装帧的工艺完全相同。此次我们编写《丰子恺插画集》的最终目的，就是想让读者看到丰先生的方方面面，看到不一样的丰子恺。

目　录

鲁迅作品插图

丰子恺在《绘画鲁迅小说》的序言里说："我作这些画，有一点是便当的。便是，这些小说所描写的，大都是清末的社会状况。男人都拖着辫子，女人都裹小脚，而且服装也和现今大不相同。这种状况，我是亲眼见过的。"

有一点是肯定的，由于生活年代和环境的相近，丰子恺得以对鲁迅小说中的人物形象和故事背景有着非常准确的把握；此外，对于鲁迅文字中的人情冷暖、世态炎凉，也有着恰如其分的诠释。一代艺术大师与文学巨匠的深度融合，可以帮助我们更好地理解和把握鲁迅小说。

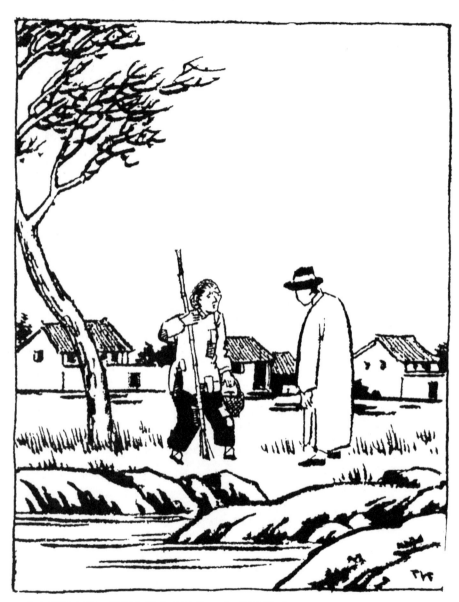

一个人死了之后，究竟有没有魂灵的？（《祝福》）

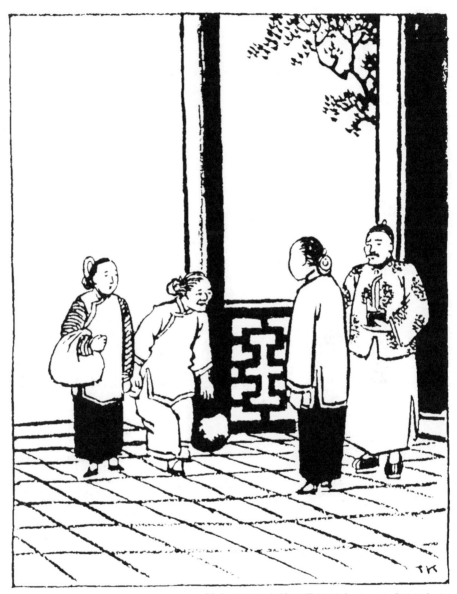

做中人的卫老婆子带她进来了。（《祝福》）

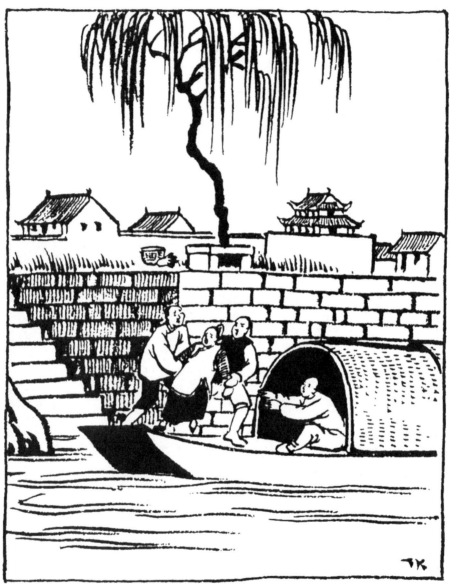

船里便突然跳出两个男人来，……一个抱住她，一个帮着，拖进船去了。（《祝福》）

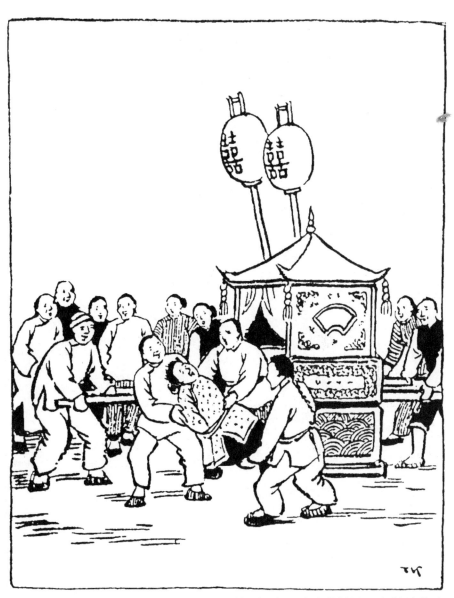

用绳子一捆，塞在花轿里。（《祝福》）

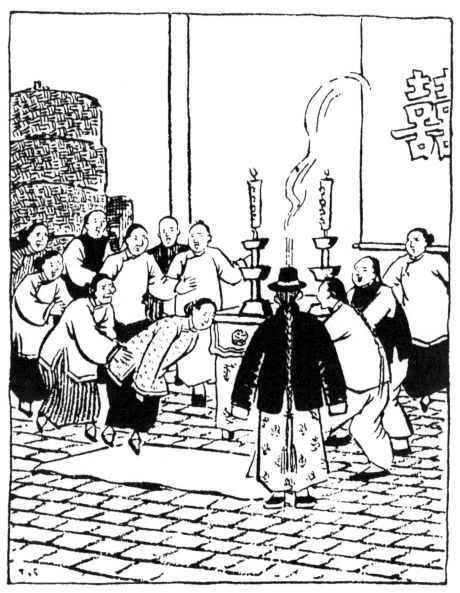

她就一头撞在香案角上，头上碰了一个大窟窿，鲜血直流。（《祝福》）

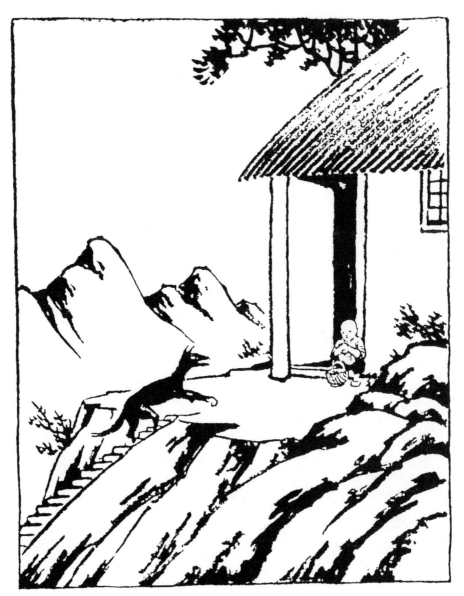

"谁知道那孩子又会给狼衔去的呢？"（《祝福》）

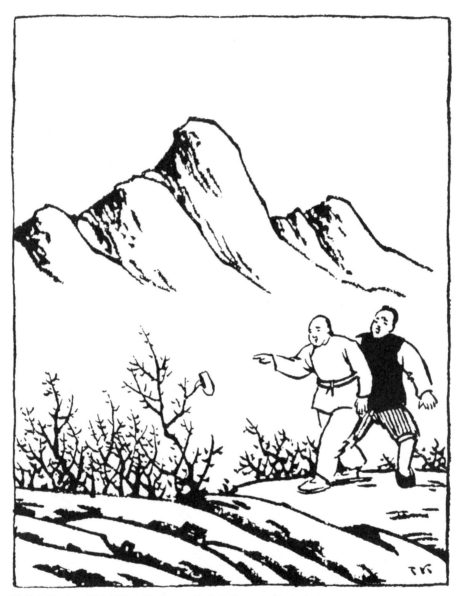

寻到山墺里，看见刺柴上挂着一只他的小鞋。（《祝福》）

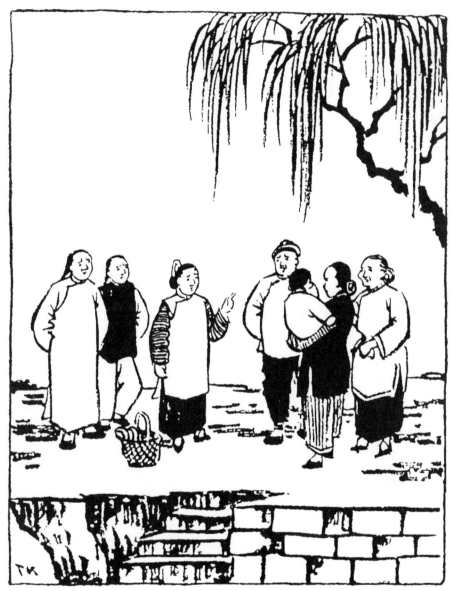

"我真傻，真的，"她说，"我单知道雪天……"（《祝福》）

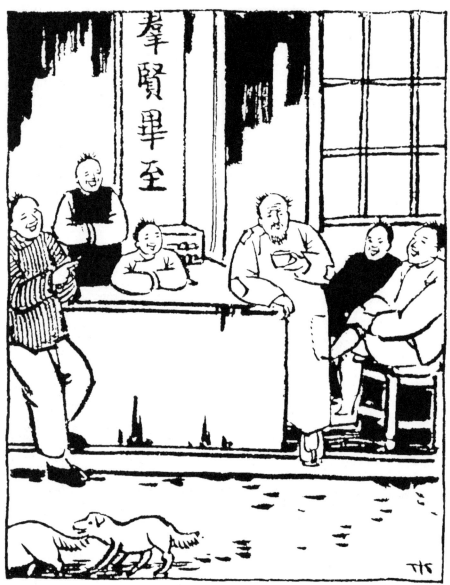

孔乙己是站着喝酒而穿长衫的唯一的人。（《孔乙己》）

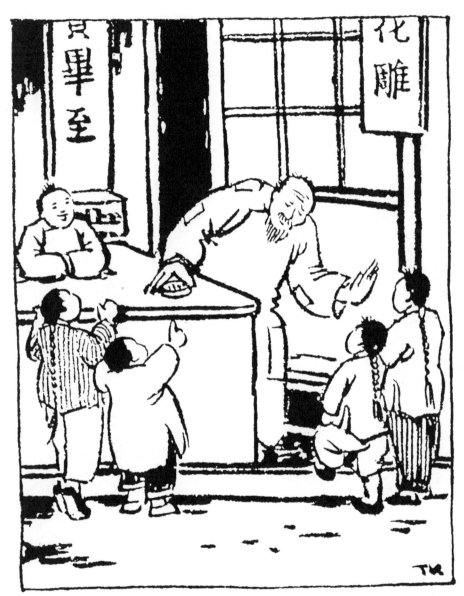

"不多了，我已经不多了。"（《孔乙己》）

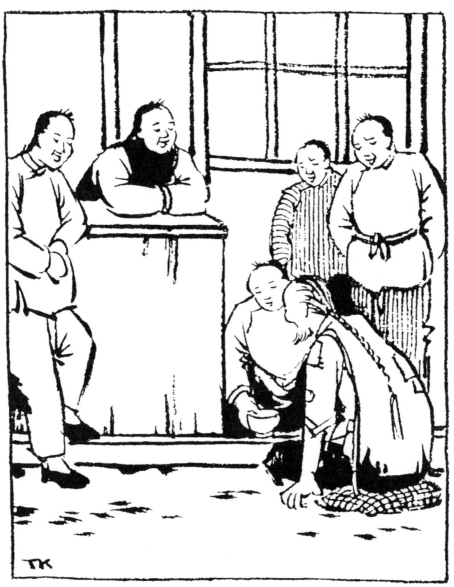

"跌断，跌，跌……"他的眼色，很像恳求掌柜，不要再提。（《孔乙己》）

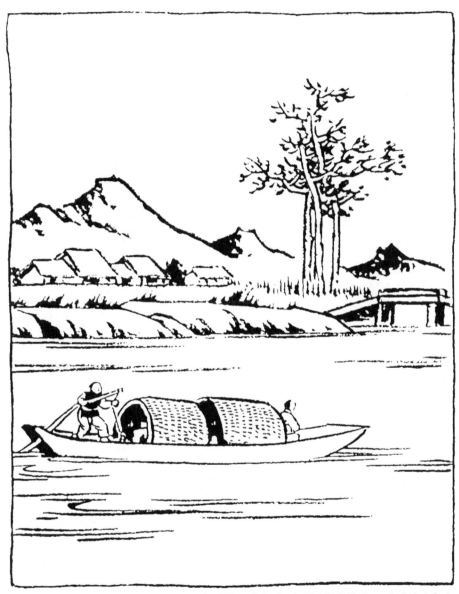

阿！这不是二十年来时时记得的故乡？（《故乡》）

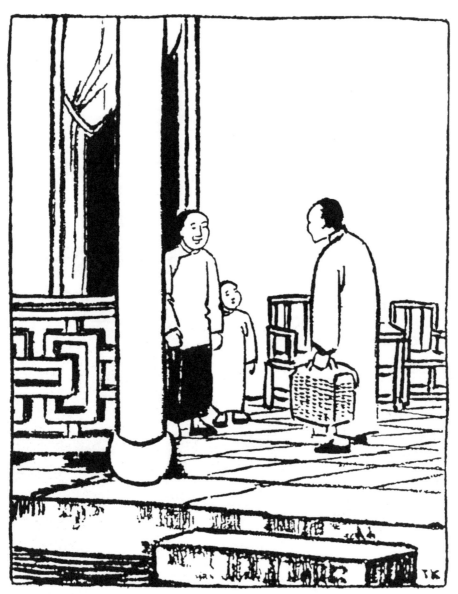

我的母亲很高兴，但也藏着许多凄凉的神情。（《故乡》）

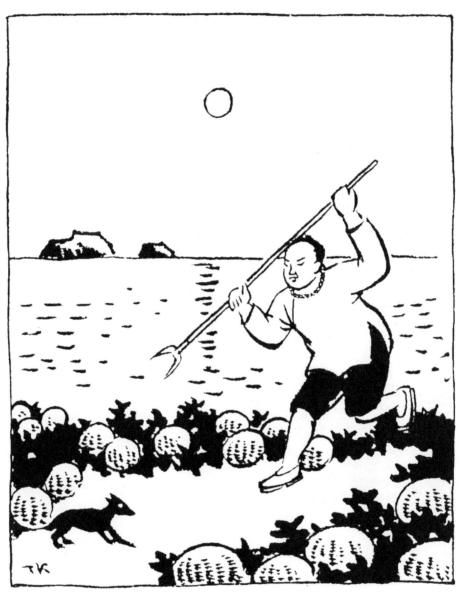

我的脑里忽然闪出一幅神异的图画来。（《故乡》）

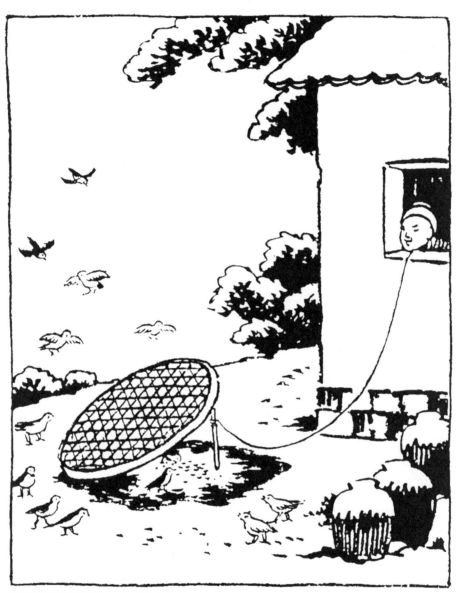

我于是又盼望下雪。（《故乡》）

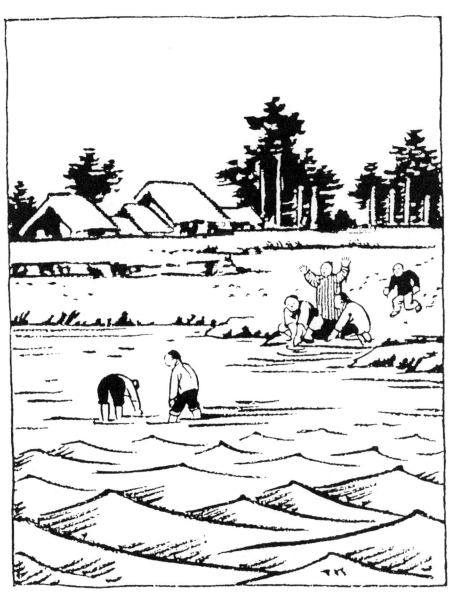

我们日里到海边捡贝壳去。(《故乡》)

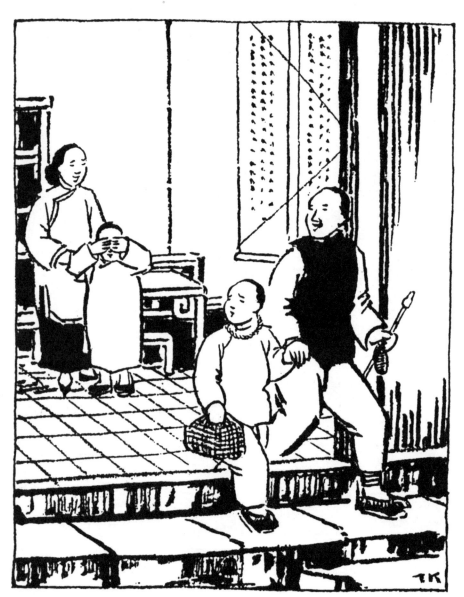

但终于被他父亲带走了。(《故乡》)

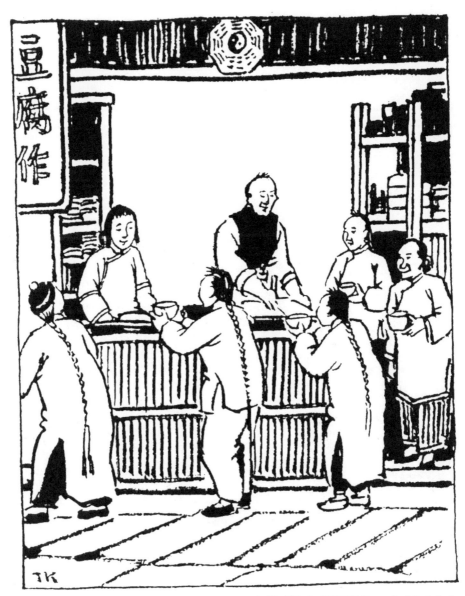

人都叫伊"豆腐西施"。(《故乡》)

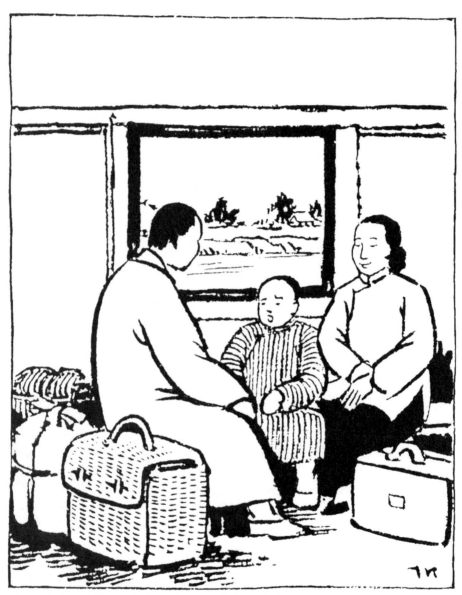

"可是，水生约我到他家去玩咧……"（《故乡》）

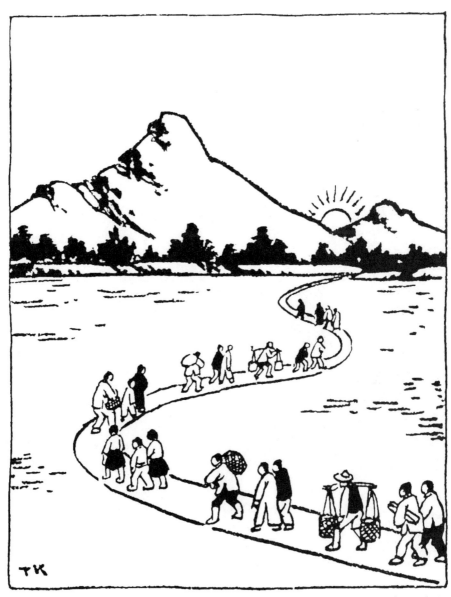

地上本没有路，走的人多了，也便成了路。（《故乡》）

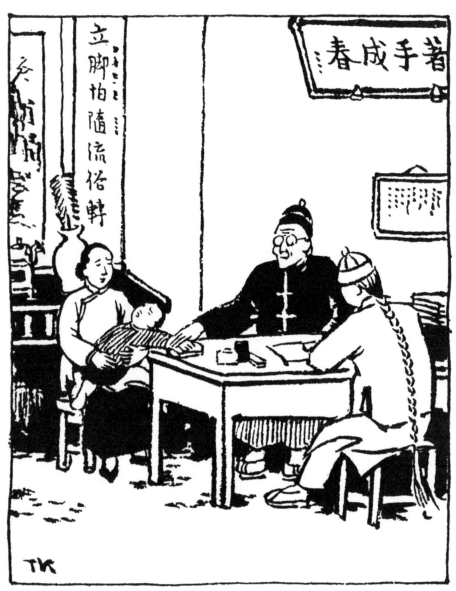

"这是火克金……"（《明天》）

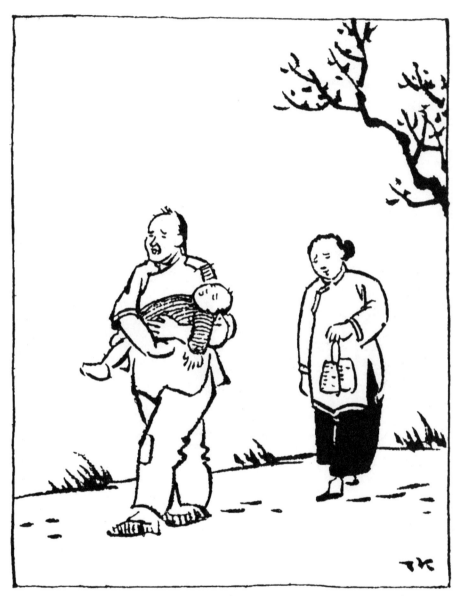

他们两人离开了二尺五寸多地，一同走着。（《明天》）

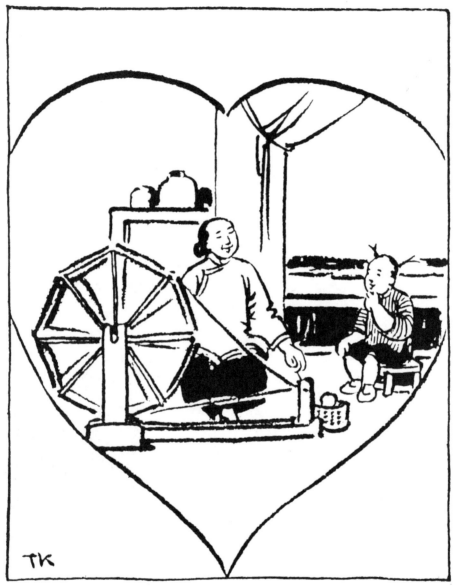

"妈——爹卖馄饨，我大了也卖馄饨，卖许多许多钱——我都给你。"（《明天》）

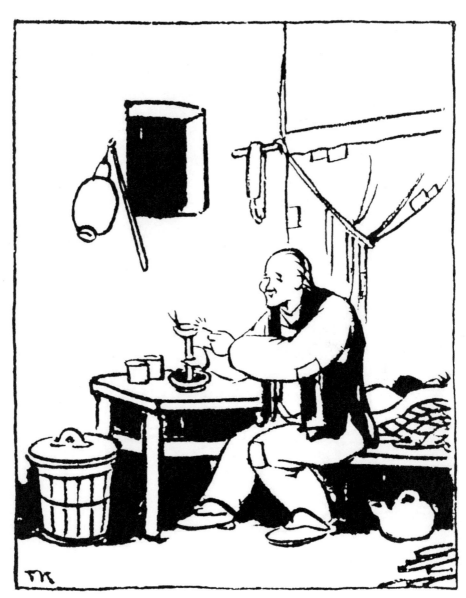

秋天的后半夜……华老栓忽然坐起身。（《药》）

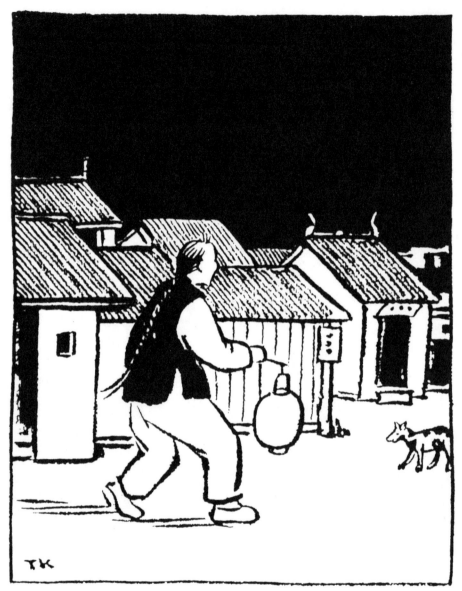

老栓倒觉爽快，仿佛一旦变了少年，得了神通，有给人生命的本领似的，跨步格外
高远。（《药》）

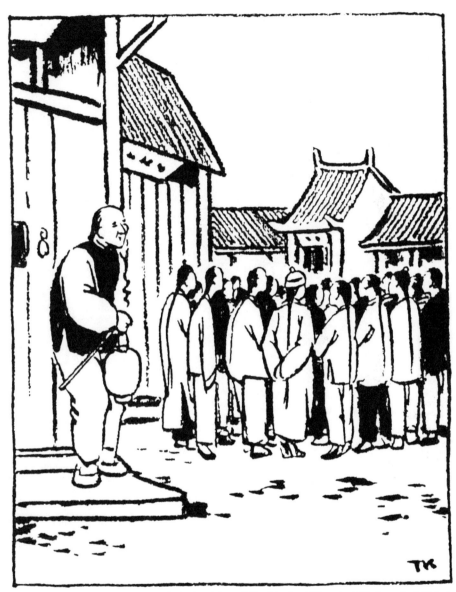

颈项都伸得很长，仿佛许多鸭，被无形的手捏住了的，向上提着。（《药》）

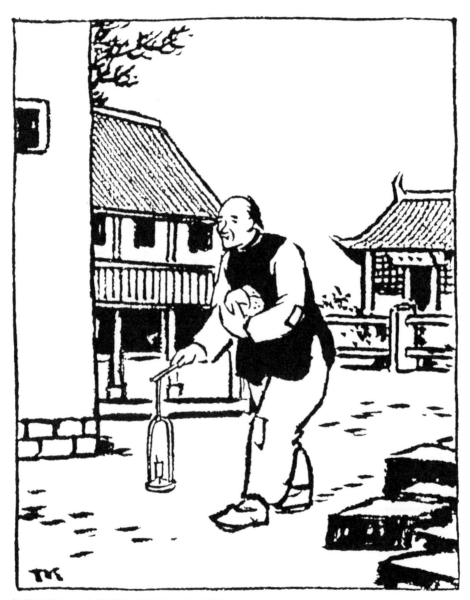

仿佛抱着一个十世单传的婴儿。（《药》）

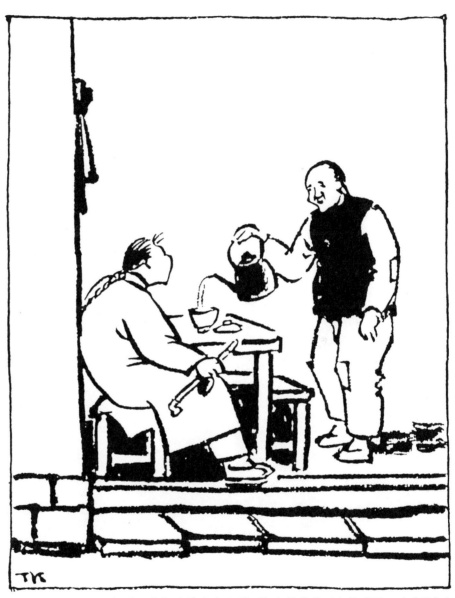

"好香！你们吃什么点心呀？"这是驼背五少爷到了。（《药》）

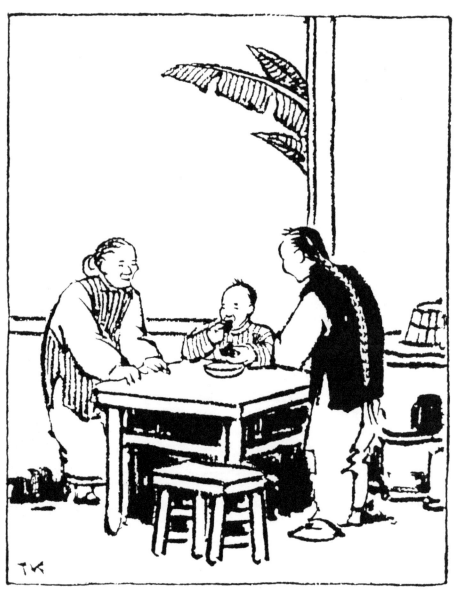

"吃下去罢，——病便好了。"（《药》）

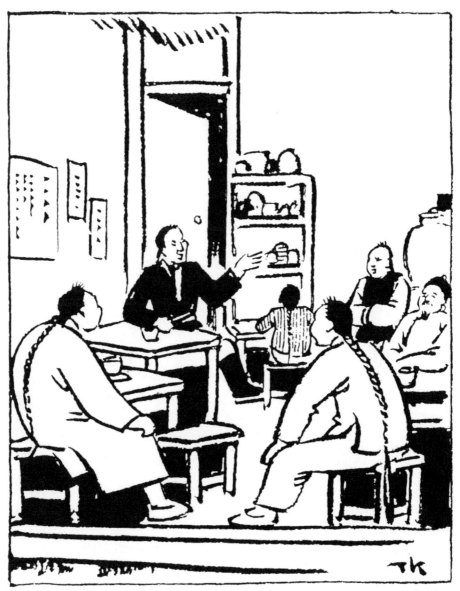

"你没有听清我的话；看他神气，是说阿义可怜哩！"（《药》）

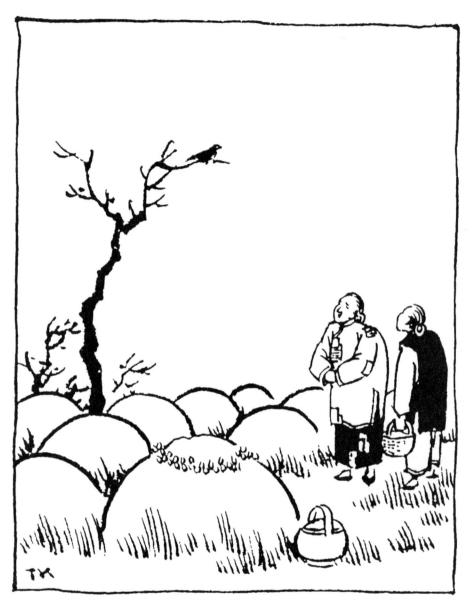

"你如果真在这里……便教这乌鸦飞上你的坟顶，给我看罢。"（《药》）

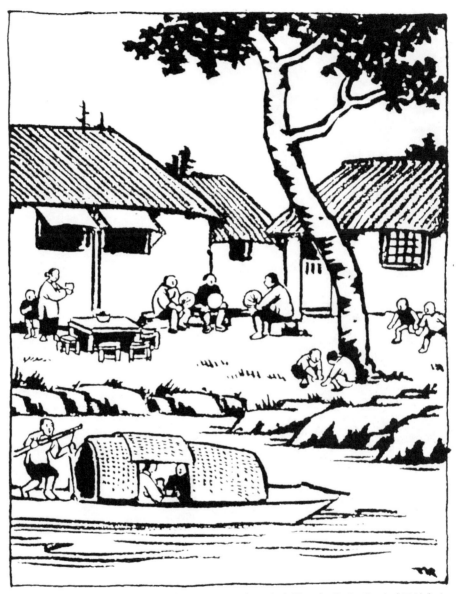

文豪见了，大发诗兴，说："无思无虑，这真是田家乐呵！"（《风波》）

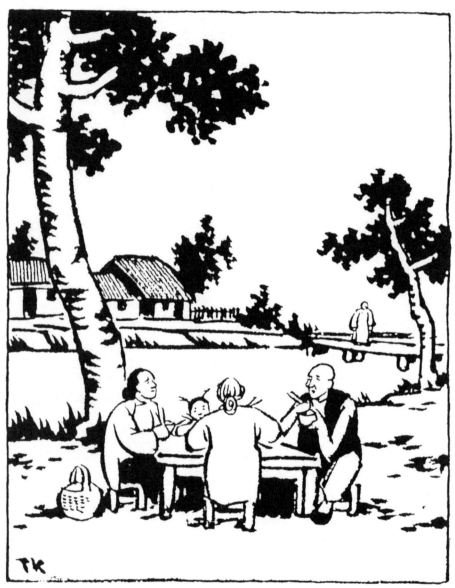

望见又矮又胖的赵七爷正从独木桥上走来。（《风波》）

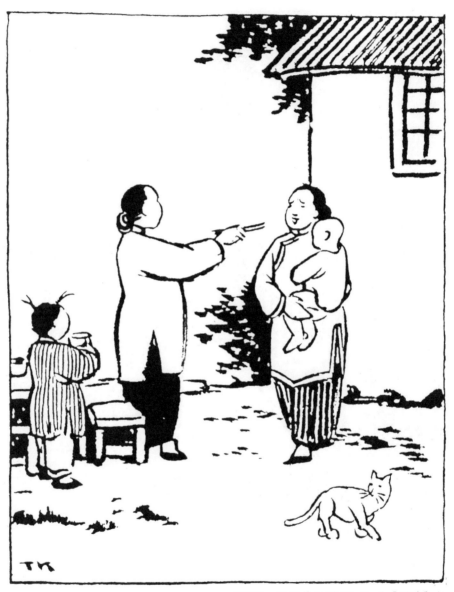

"啊呀，这是什么话呵！"（《风波》）

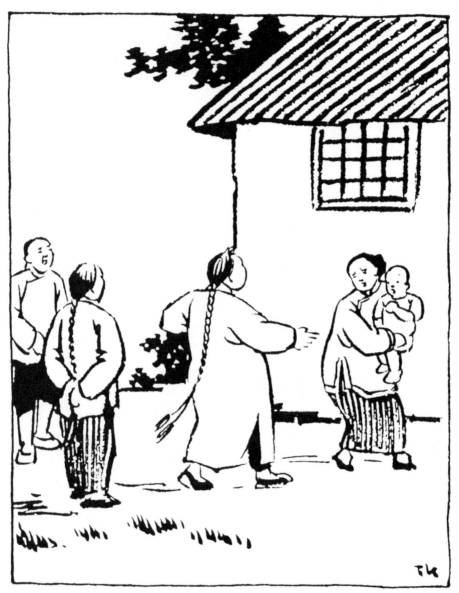

"你能抵挡他么？"（《风波》）

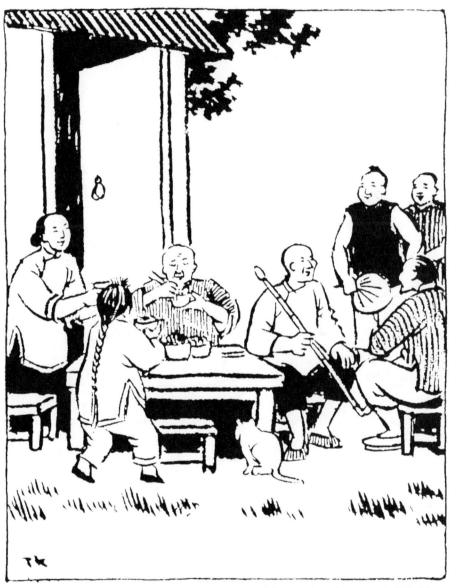

现在的七斤，是七斤嫂和村人又都早给他相当的尊敬，相当的待遇了。（《风波》）

外祖母的家里，……那地方叫平桥村。（《社戏》）

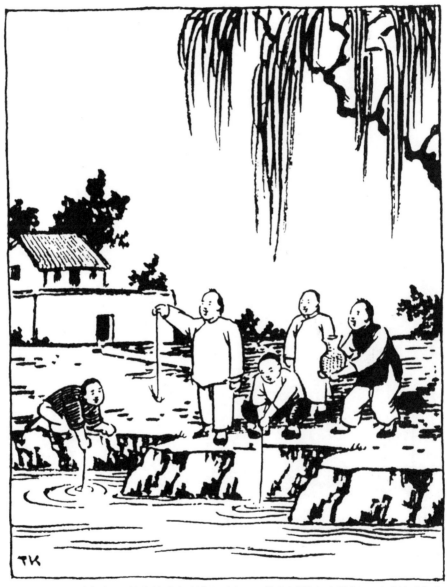

我们每天的事情大概是掘蚯蚓……伏在河沿上去钓虾。（《社戏》）

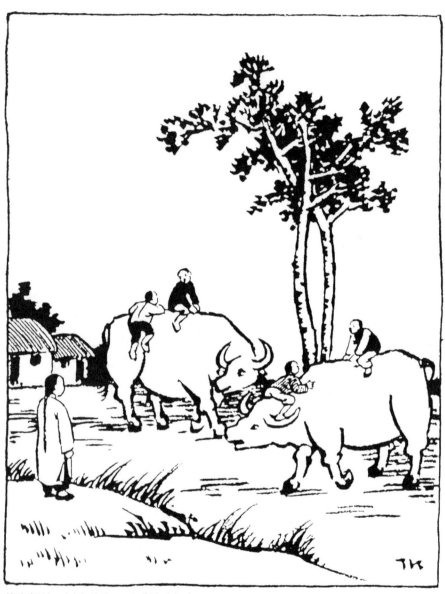

其次便是一同去放牛。(《社戏》)

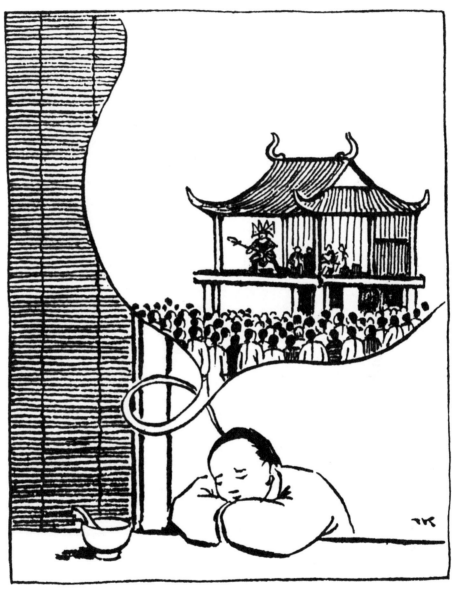

我似乎听到锣鼓的声音。（《社戏》）

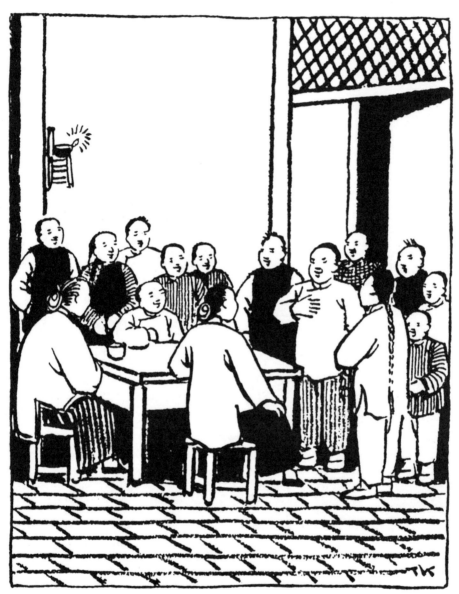

双喜……大声的说道："我写包票！"（《社戏》）

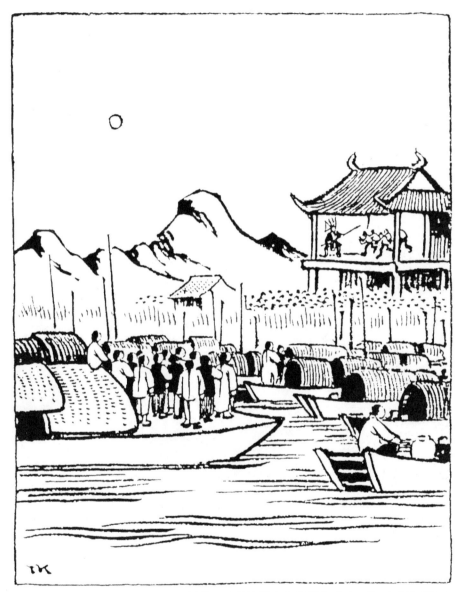

双喜说："那就是有名的铁头老生。"（《社戏》）

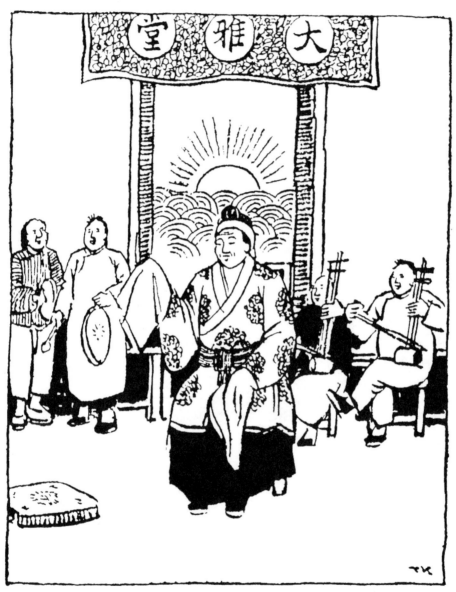

那老旦将手一抬，我以为就要站起来了，不料他却又慢慢地放下在原地方，仍旧唱。
（《社戏》）

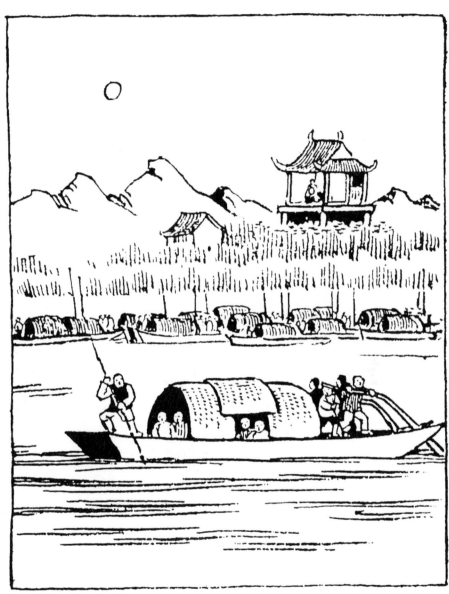

架起橹，骂着老旦，又向那松柏林前进了。(《社戏》)

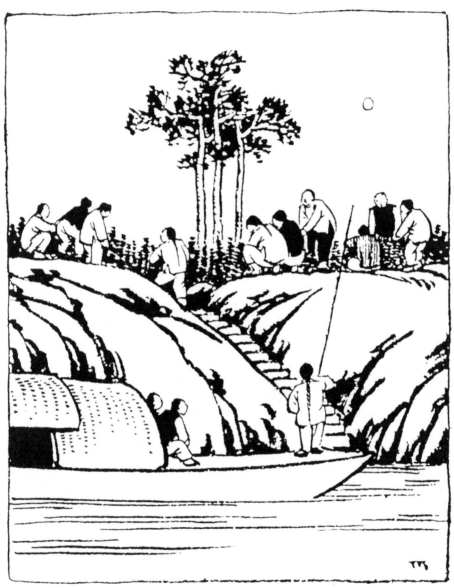

"偷我们的罢，我们的大得多呢。"（《社戏》）

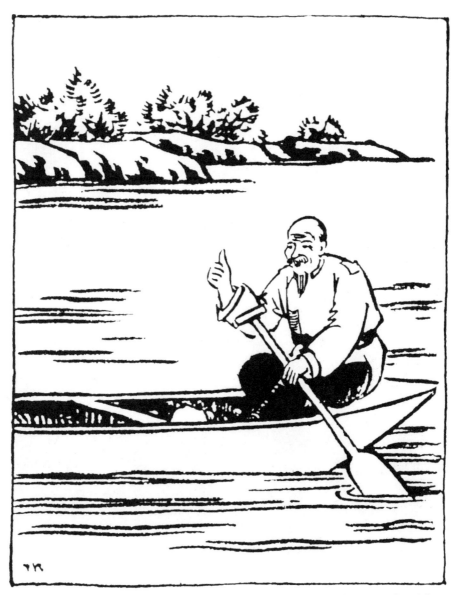

"这真是大市镇里出来的读过书的人才识货。"（《社戏》）

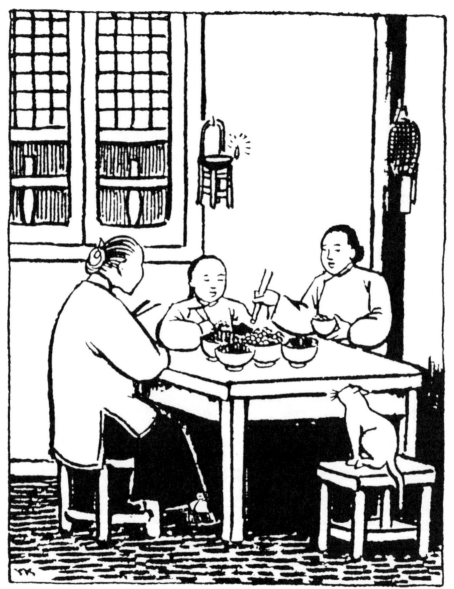

"但我吃了豆，却并没有昨夜的豆那么好。"（《社戏》）

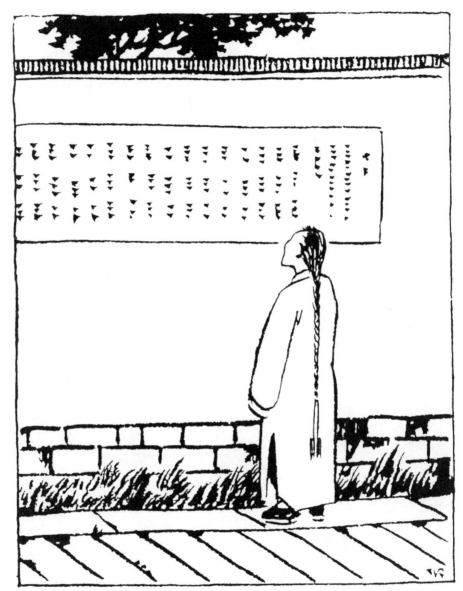

陈士成在榜上终于没有见，单站立在试院的照壁的面前。（《白光》）

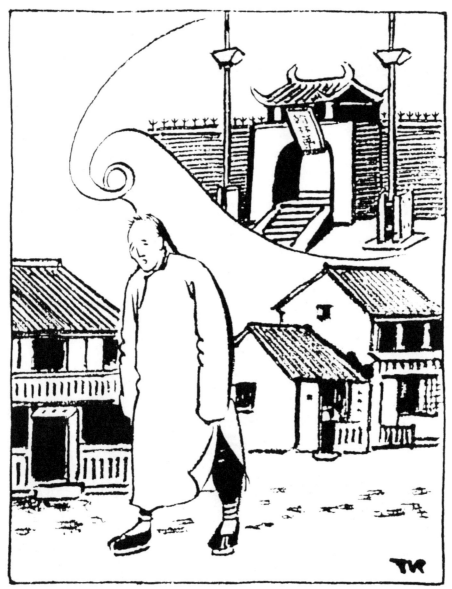

他平日安排停当的前程，这时候又像受潮的糖塔一般，刹时倒塌。（《白光》）

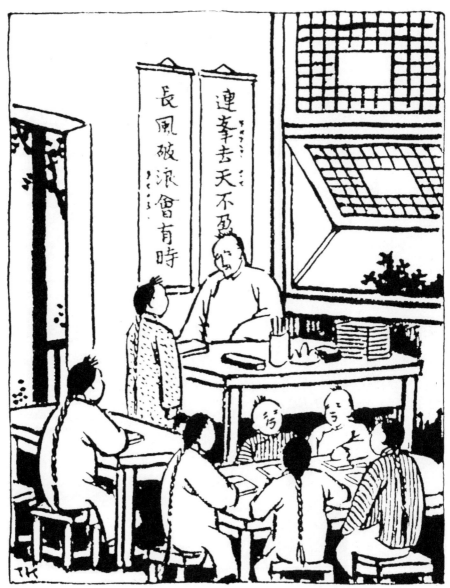

他们送上晚课来，脸上都显出小觑他的神色。（《白光》）

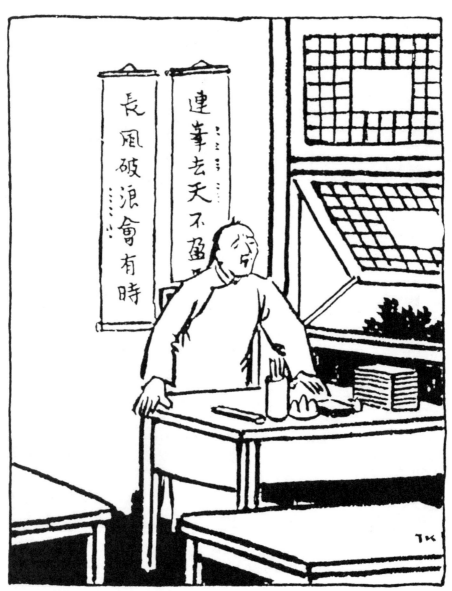

"这回又完了！"他大吃一惊，直跳起来。（《白光》）

连一群鸡也正在笑他。(《白光》)

这屋子便是祖基，祖宗埋着无数的银子，有福气的子孙一定会得到的罢。(《白光》)

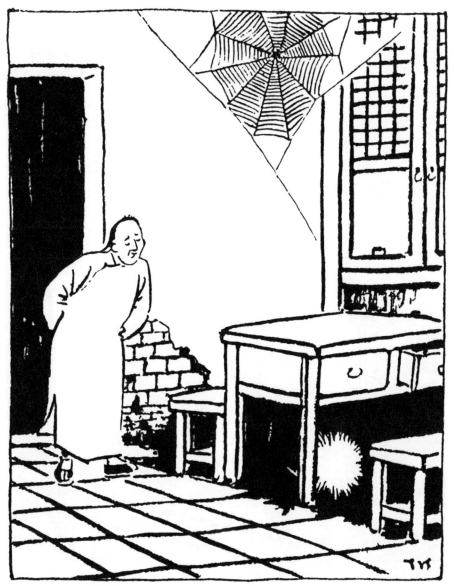

那白光分明的又起来了……便在靠东墙的一张书桌下。(《白光》)

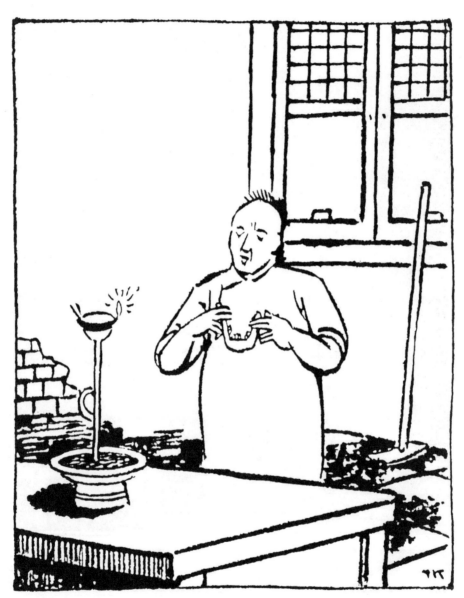

"这回又完了。"（《白光》）

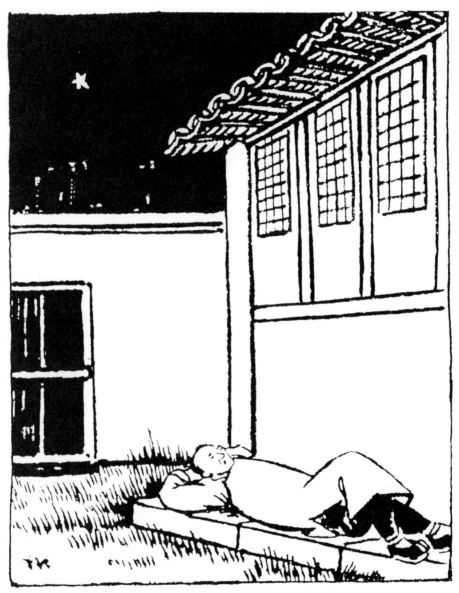

远想离城三十五里的西高峰正在眼前。（《白光》）

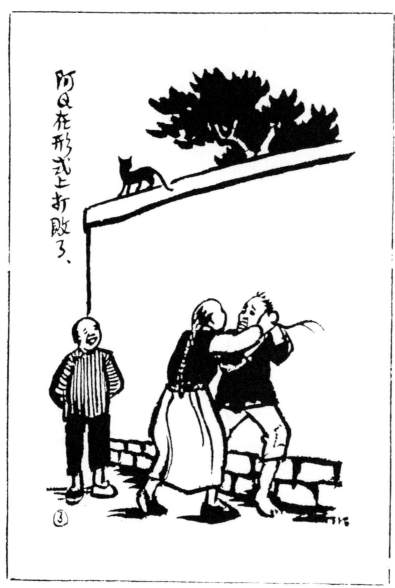

阿 Q 在形式上打败了。(《阿 Q 正传》)

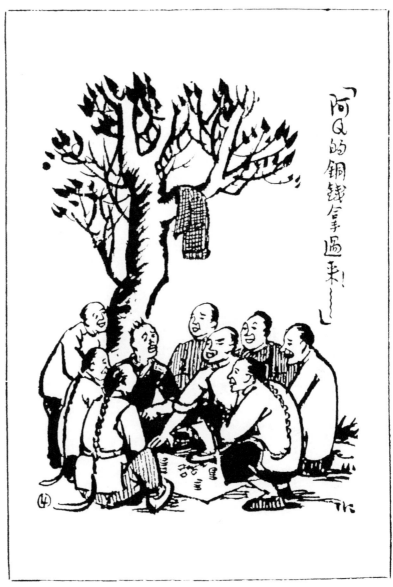

"阿 Q 的铜钱拿过来！……"（《阿 Q 正传》）

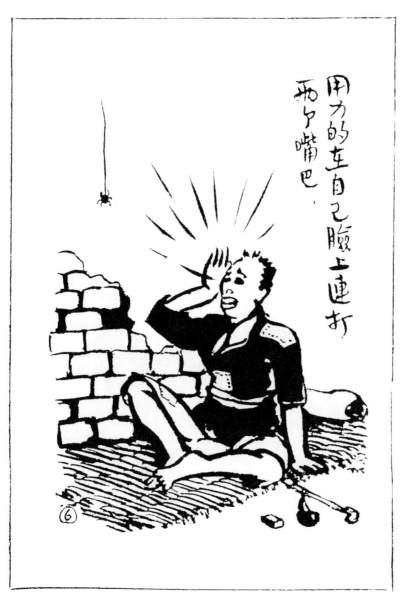

用力的在自己脸上连打两个嘴巴。（《阿 Q 正传》）

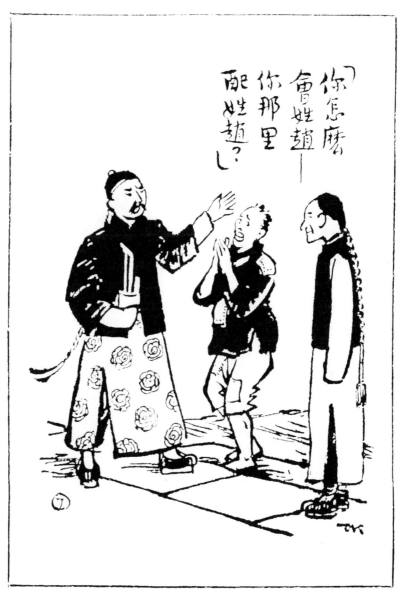

"你怎么会姓赵——你那里配姓赵？"（《阿Q正传》）

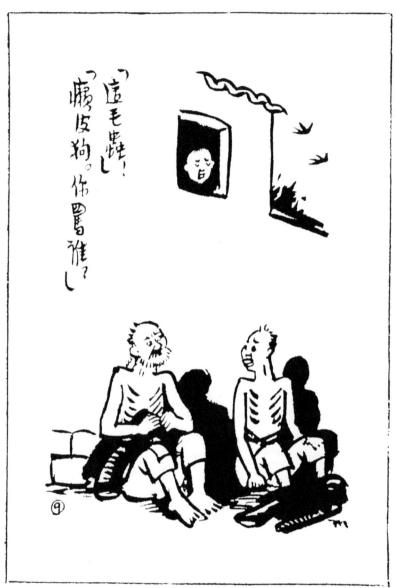

"这毛虫！""癞皮狗。你骂谁？"（《阿Q正传》）

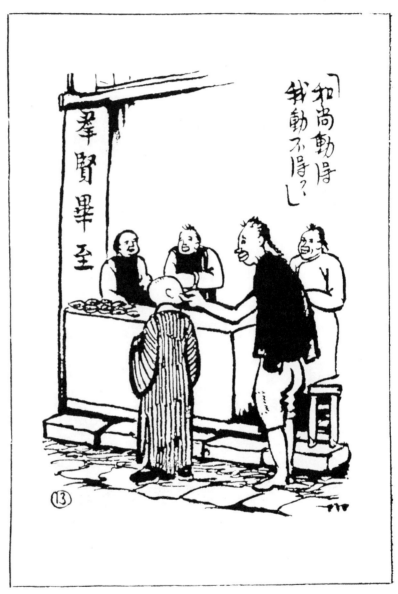

"和尚动得我动不得？"（《阿Q正传》）

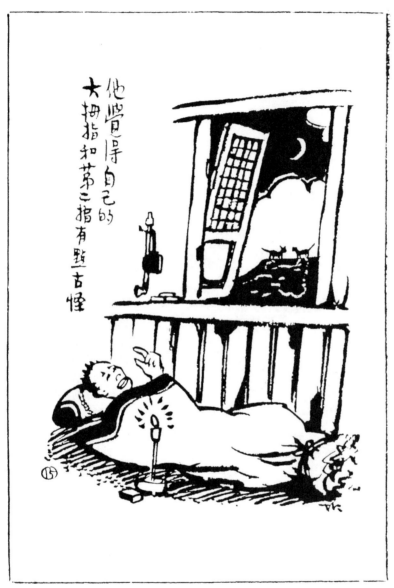

他觉得自己的大拇指和第二指有点古怪。（《阿 Q 正传》）

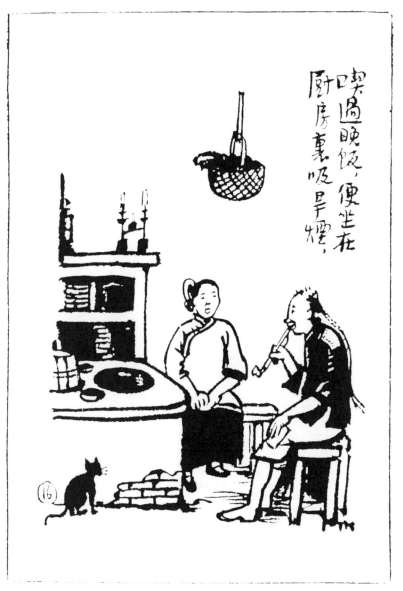

吃过晚饭，便坐在厨房里吸旱烟。（《阿Q正传》）

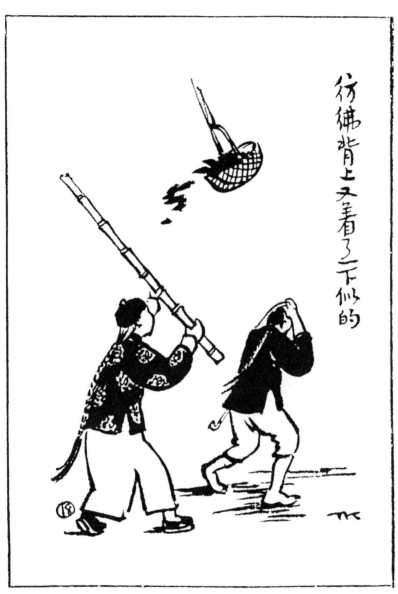

仿佛背上又着了一下似的。（《阿Q正传》）

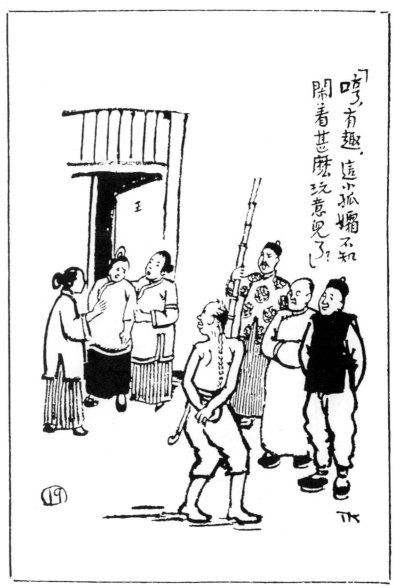

"哼，有趣，这小孤孀不知闹着什么玩意儿了？"（《阿Q正传》）

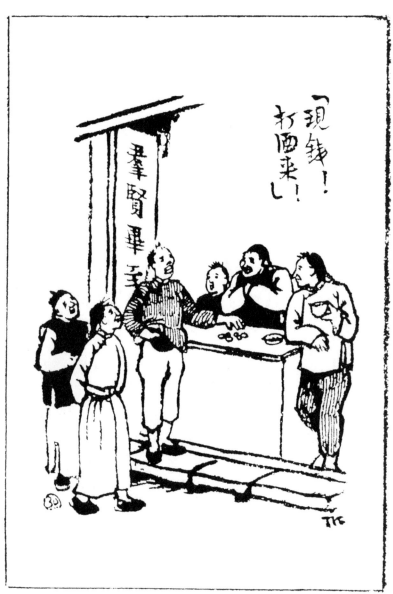

"现钱！打酒来！"（《阿Q正传》）

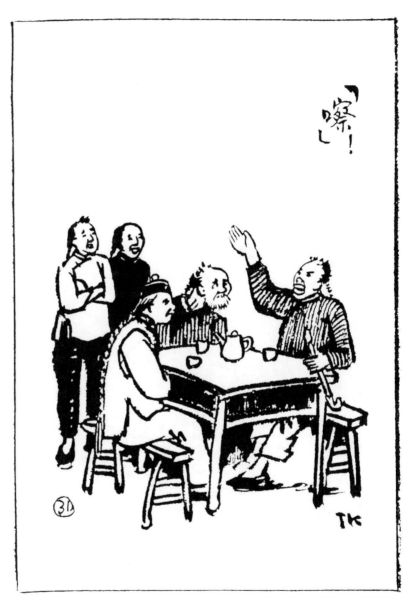

"嚓！"（《阿Q正传》）

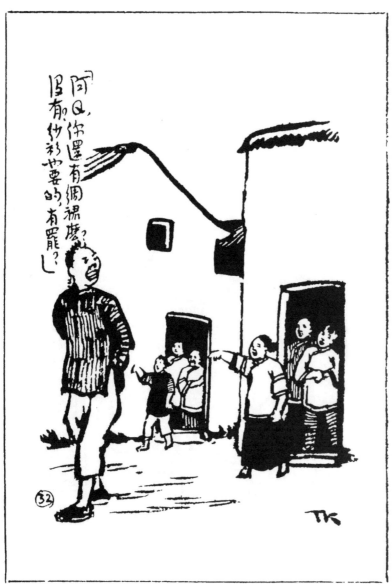

"阿 Q，你还有绸裙么？"（《阿 Q 正传》）

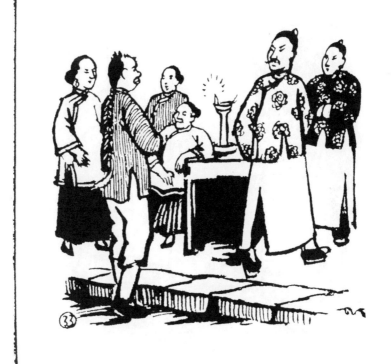

"阿Q，听说你在外面发财。"（《阿Q正传》）

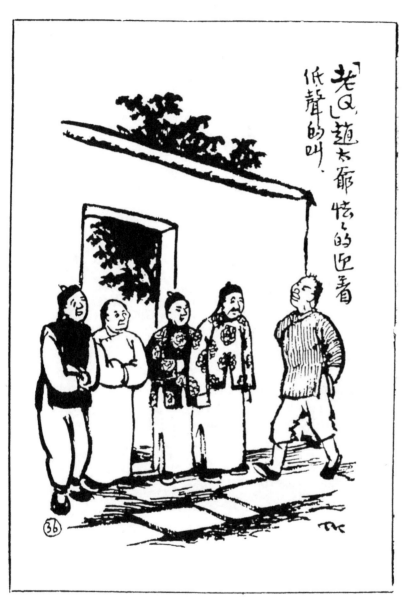

"老 Q，"赵太爷怯怯的迎着低声的叫。（《阿 Q 正传》）

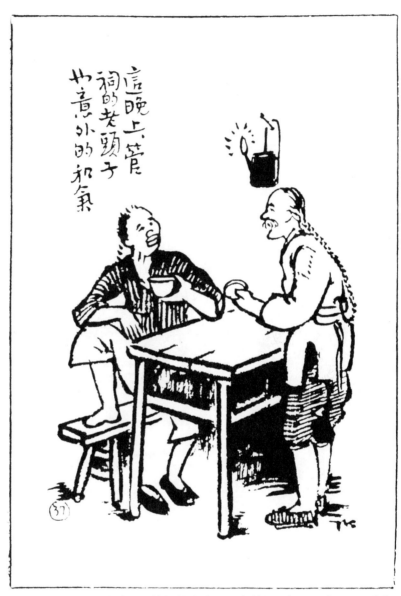

这晚上，管祠的老头子也意外的和气。（《阿Q正传》）

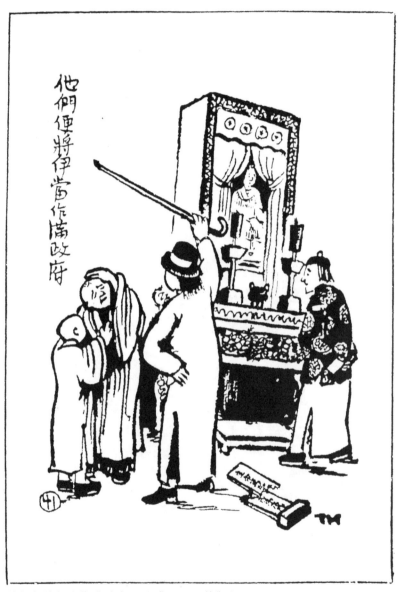

他们便将伊当作满政府。（《阿Q正传》）

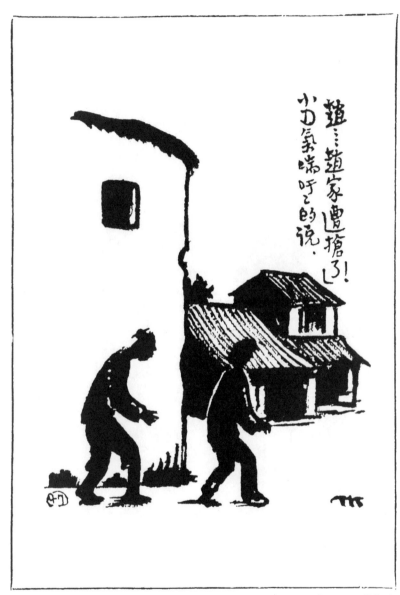

"赵……赵家遭抢了！"小 D 气喘吁吁的说。（《阿 Q 正传》）

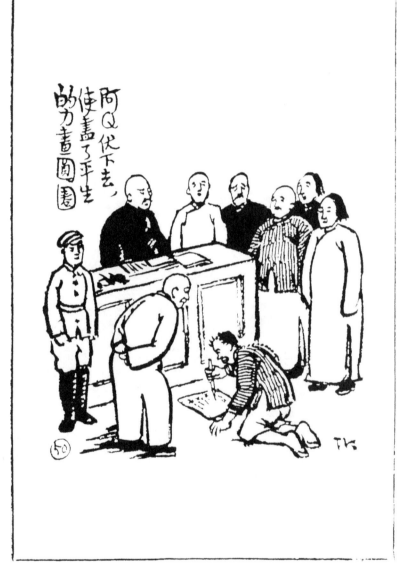

阿 Q 伏下去，使尽了平生的力画圆圈。（《阿 Q 正传》）

格林姆童话插图

　　由丰子恺画插画的《格林姆童话》最早出版于
1951年至1953年间，一共十本。这个从英语转译
的译本具有两大特色：其一，插画多；其二，这套
插画的画法与其他插画有所不同，是毛笔画与钢笔
画的结合。可以说丰先生熟练地运用钢笔作画是得
益于日本画家蕗谷虹儿。早在1927年，丰先生的
第二本漫画集《子恺画集》出版，其中就有十多幅
仿日本画家蕗谷虹儿的钢笔画。朱自清在《子恺画
集》的《跋》中就有记述："虹儿是日本的画家，
有工笔的漫画集；子恺所摹，只是他的笔法，题材
等等，还是他自己的。这是一种新鲜的趣味！落落
不羁的子恺也会得如此细腻风流，想起来真怪有意
思的！集中几幅工笔画，我说没有一幅不妙。"（本
书的插画说明文字，选自杨武能先生《格林童话全
集》从德语翻译的译本）

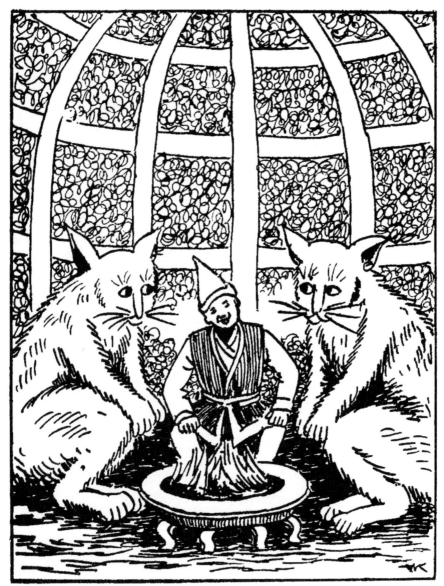

"要真冷，就过来坐在火旁烤烤得啦。"（《傻大胆学害怕》）

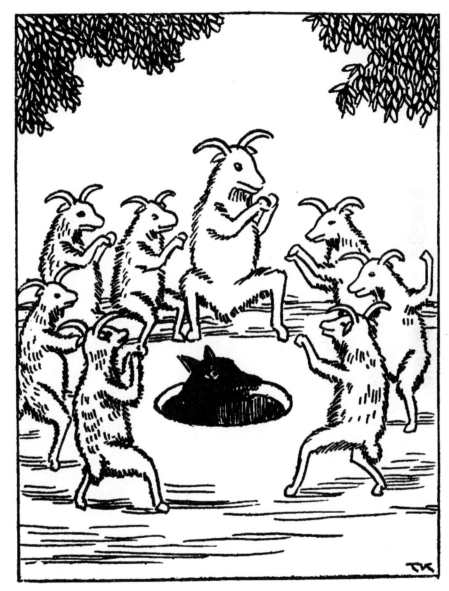

"狼死喽！狼死喽！"他们一边叫一边拉着他们的妈妈，高高兴兴地围着井跳起舞来。（《狼和七只小山羊》）

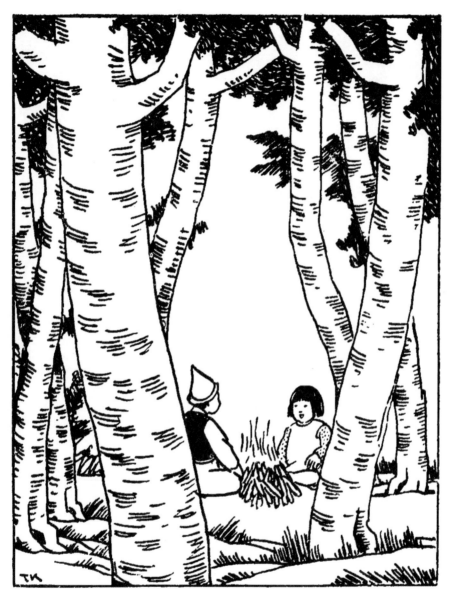

亨塞尔和格莱特于是坐在火边。（《亨塞尔和格莱特》）

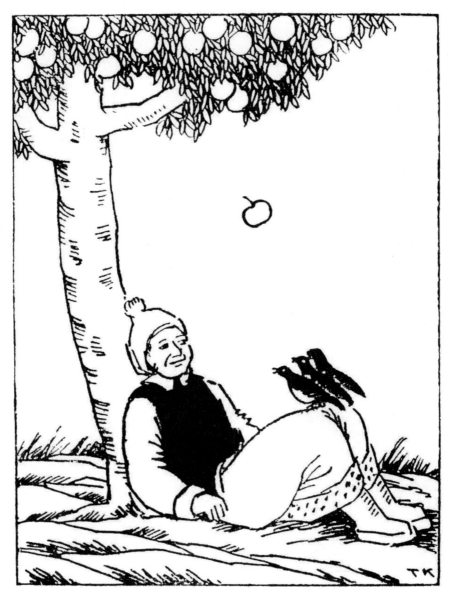

树上飞下来三只乌鸦，停在他的膝头上。（《白蛇》）

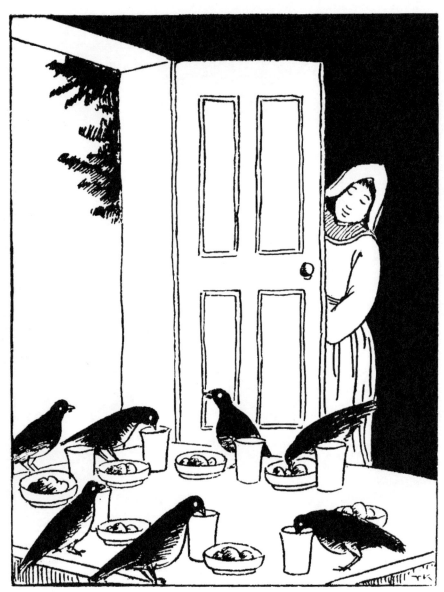

当第七只乌鸦快喝干杯子的时候，戒指滚到了它嘴边。（《七只乌鸦》）

她离开小屋，走进密林，爬到树上过了一夜。（《六只天鹅》）

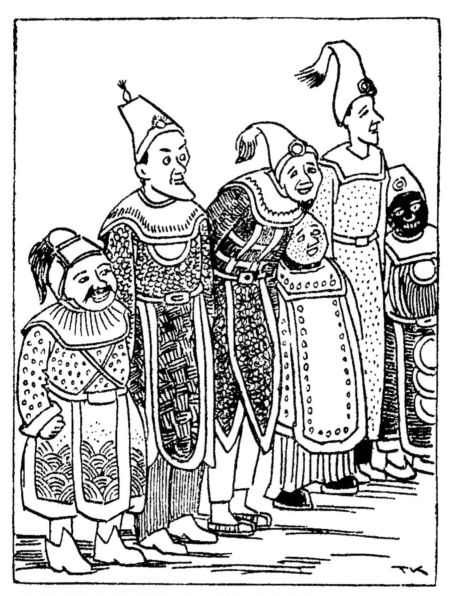

这帮求婚者全按门第等级排成一行。(《画眉嘴国王》)

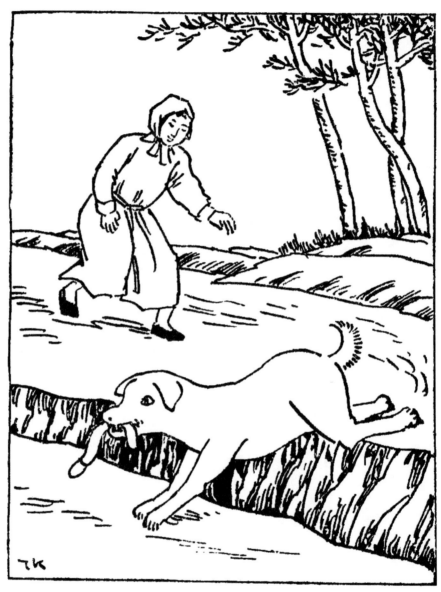

尖嘴巴狗已咬住香肠，拖在地上跑了。（《弗里德尔和卡特丽丝》）

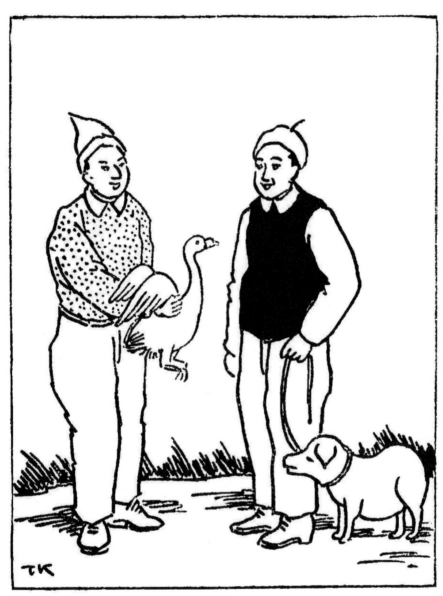

汉斯用一只手掂了掂鹅。(《汉斯交好运》)

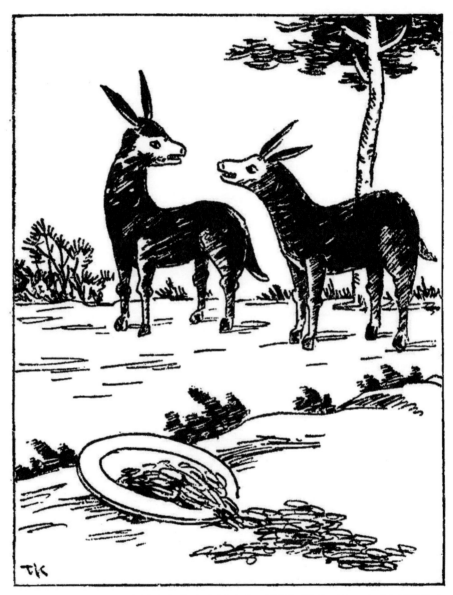

两头母驴在院子里兜圈子，莴苣却撒了一地。（《老母驴》）

《忆》《燕知草》插图

　　俞平伯与丰子恺结识，始于丰子恺在春晖中学任教期间，但两人并没有相遇。《忆》是俞平伯回忆童年生活的诗集，共收诗三十六首。孙福熙先生作封面画，丰子恺为这本诗集绘彩色插画八幅，黑白插画十幅。《燕知草》是俞平伯的一本有关杭州的散文集，这本集子出版于 1928 年，而西湖边的雷峰塔已于 1924 年倒塌。为留下雷峰塔的身影，俞平伯请丰子恺绘《雷峰回忆》，作为《燕知草》的插画。这幅画为蓝色与橘红双色印制，蓝色的南屏山绵延逶迤，雷峰塔矗立在山麓，塔顶杂树丛生，塔体映出橘红色的"雷峰夕照"，下方是湖水中的粼粼塔影。

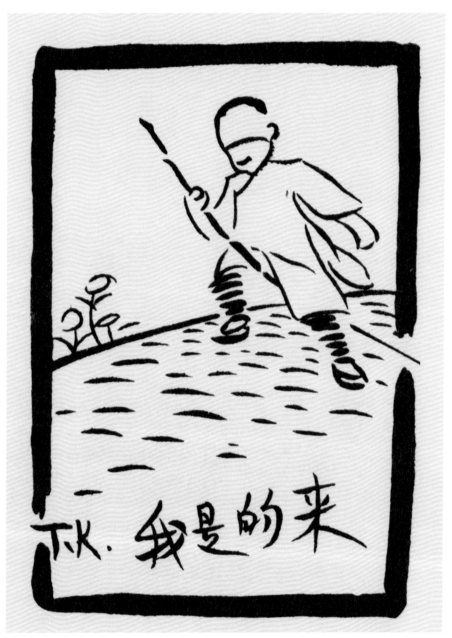

"来的是我。"

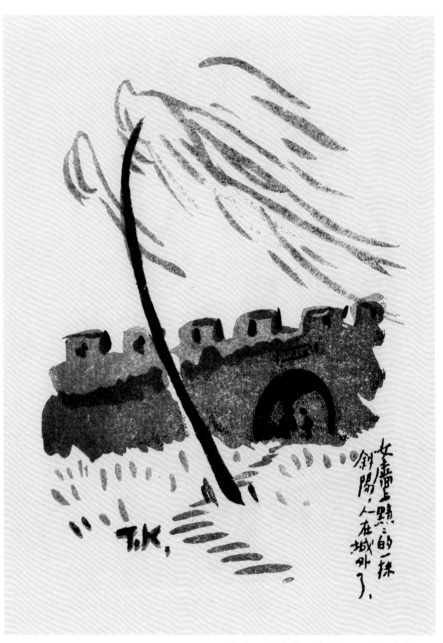

女墙上暗暗的一抹斜阳，人在城外了。

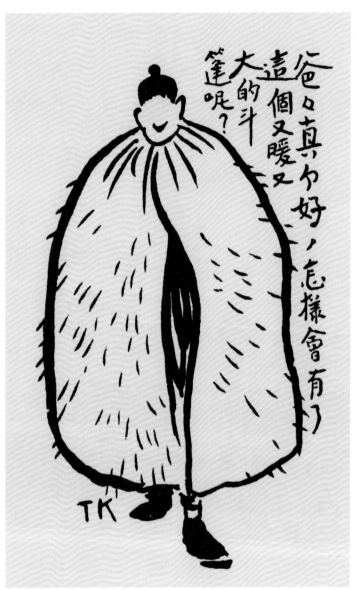

爸爸真个好，怎样会有了这个又暖又大的斗篷呢?

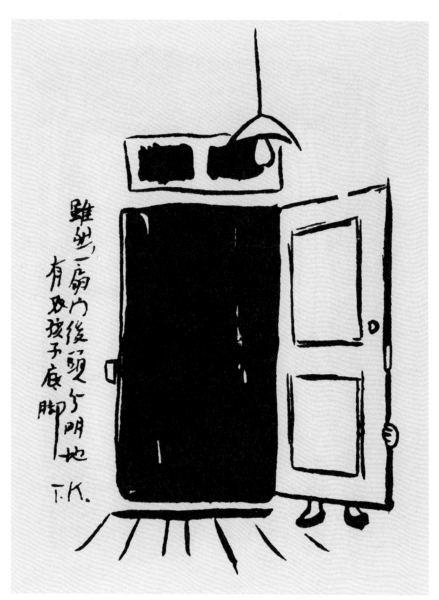

虽然，一扇门后头分明地有双孩子底脚。

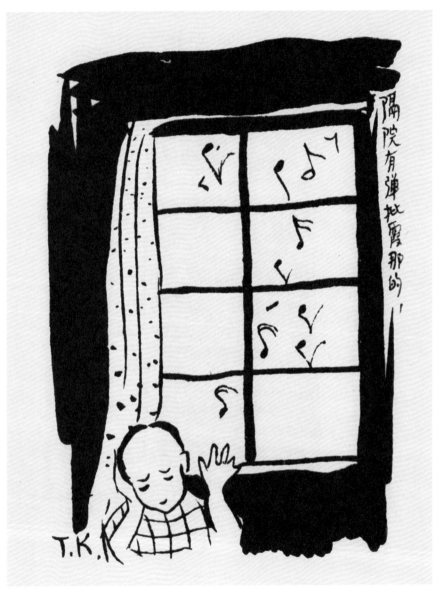

隔院有弹批霞那的。

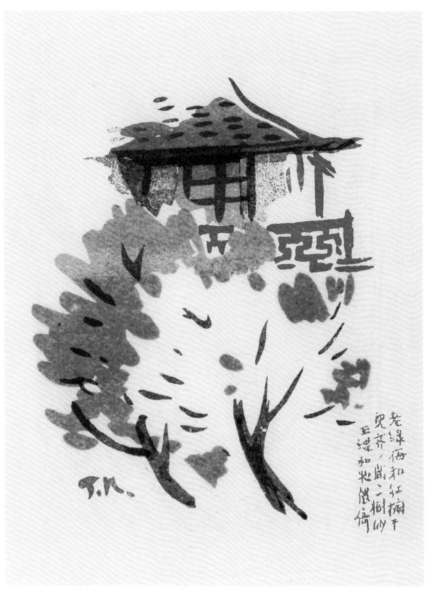

老绿梅和红阑干儿齐，满满一树的玉蝶和它偎倚。

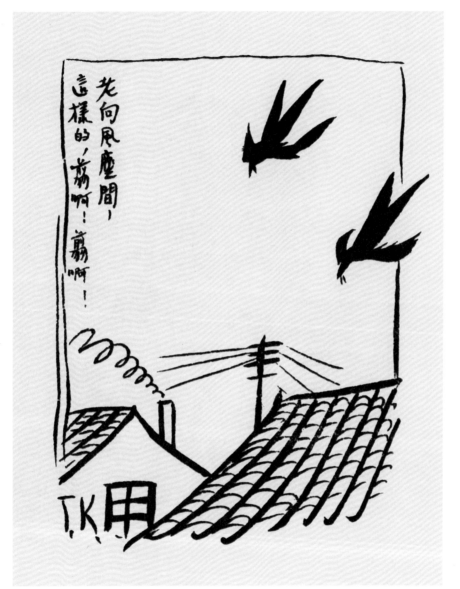

老向风尘间，这样的，剪啊！剪啊！

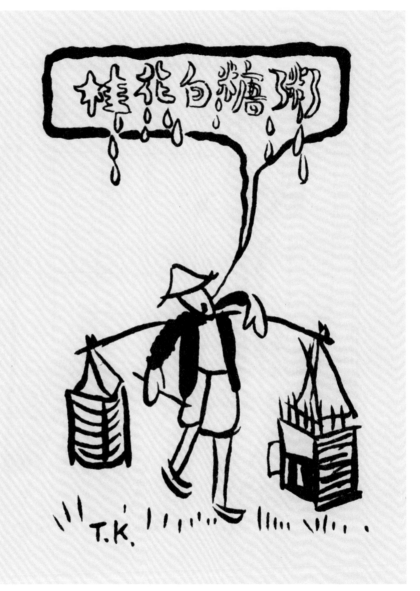

桂花白糖粥。

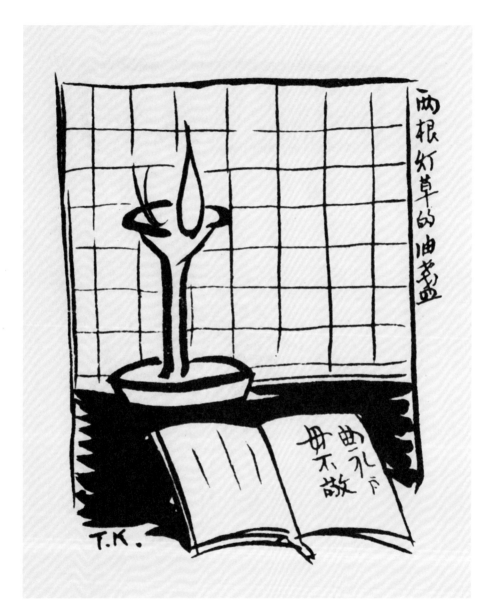

两根灯草的油盏。

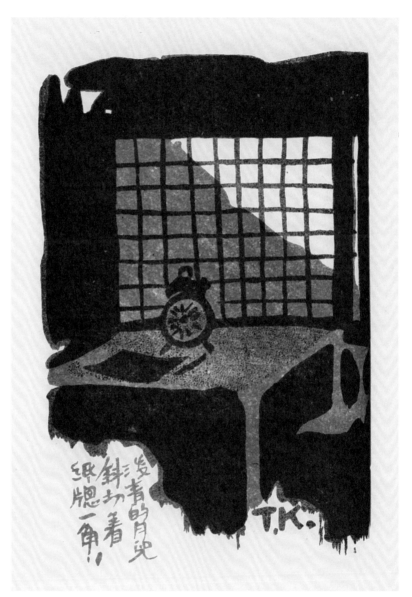

发青的月儿斜切着纸片一角。

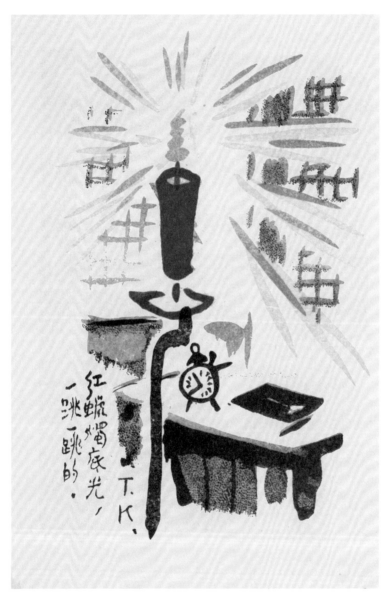

红蜡烛底光，一跳一跳的。

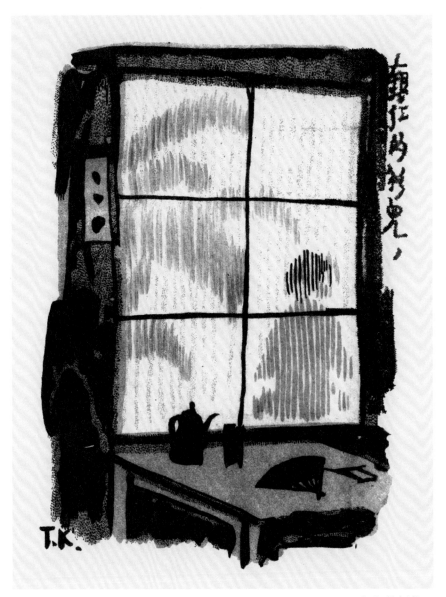

银红的衫儿。

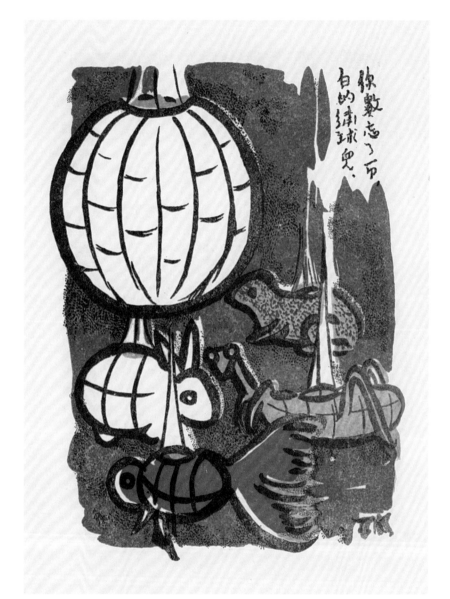

你数忘了一个，白的绣球儿。

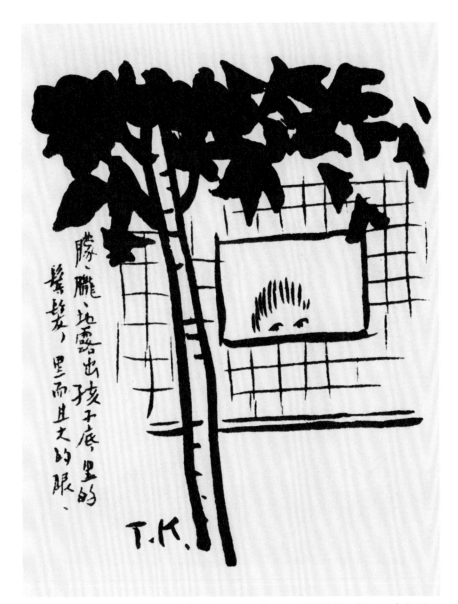

朦朦胧胧地露出孩子底黑的鬈发，黑而且大的眼。

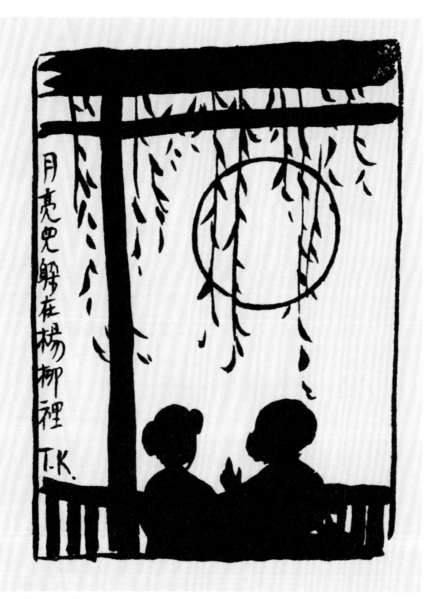

月亮儿躲在杨柳里。

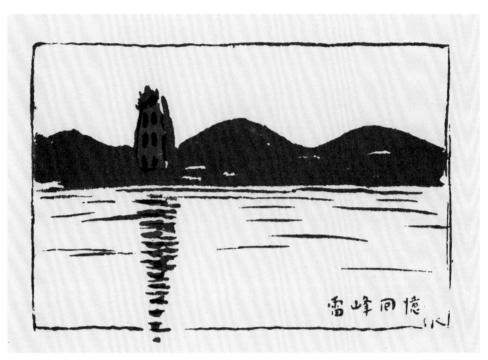

雷峰回忆。

《爱的教育》插图

夏丏尊是在春晖中学任教时期开始翻译《爱的教育》的，1926 年 3 月由开明书店出版，收丰子恺插画十四幅。但到 20 世纪 30 年代又推出修订版，所收插画仅十幅，另加丰先生画的作者亚米契斯肖像一幅。至于为什么有两种不同的版本，有可能是由于热销多次重版，锌版或者用于铸版的纸型损毁等原因，也有可能是毁于战乱。两个版本的插画相比较，前一个版本丰子恺的签名都是圆圈中一个"恺"字，后一个版本签名都是 TK。而从绘画风格来看，"恺"字版明显是丰先生早期漫画的风格——线条更为洒脱自如，意到笔不到，人物大多不画眼睛。而"TK 版"就显得稍微有点拘谨、恭敬、细致。

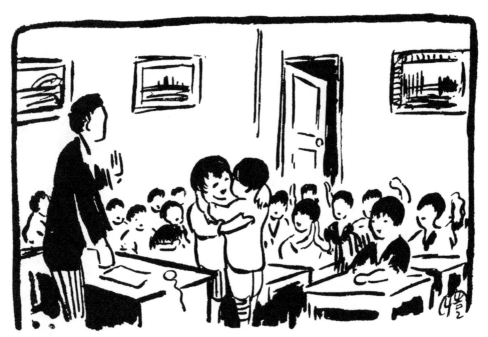

"来得很好！"

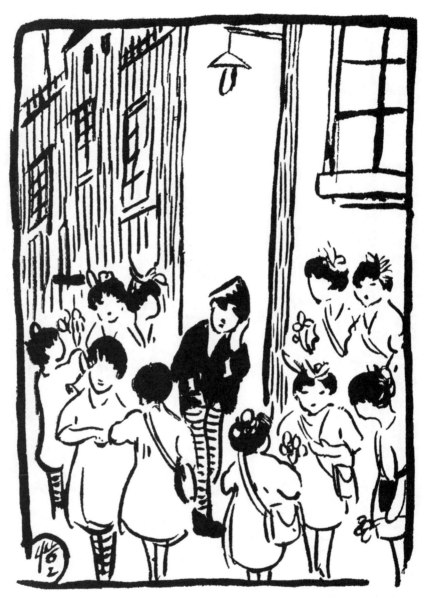

一个可怜的烟囱扫除人。

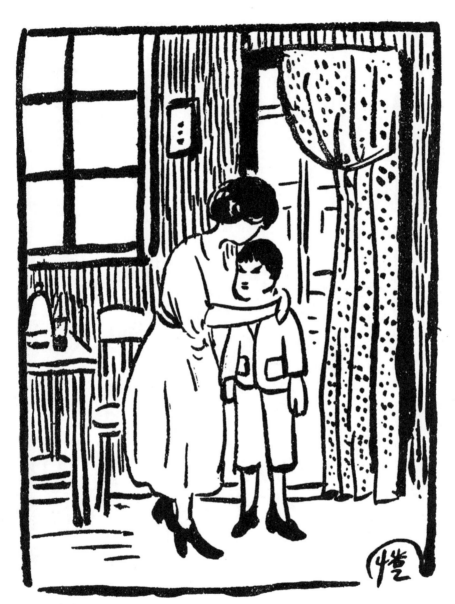

你就是卡隆！

"非快把这作文完了不可。"

斯带地的图书室。

"替我接了这小孩，这是一个迷了路的。"

我预备将来死的时候，看着这许多相片断气。

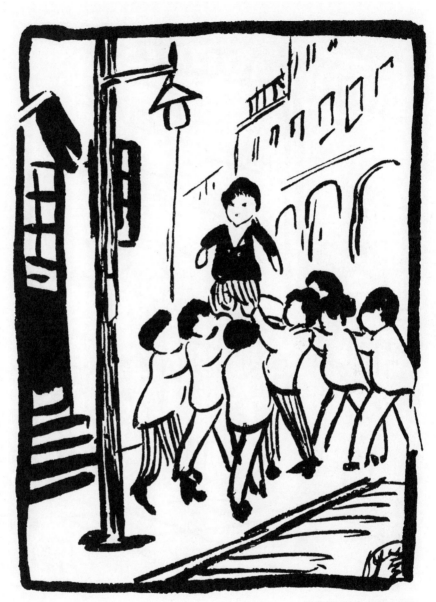

格拉勃利亚大使万岁!

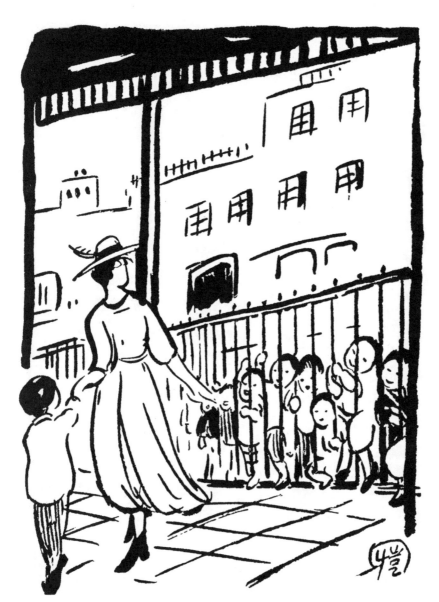

"再会，再会！明天再来，再请过来！"

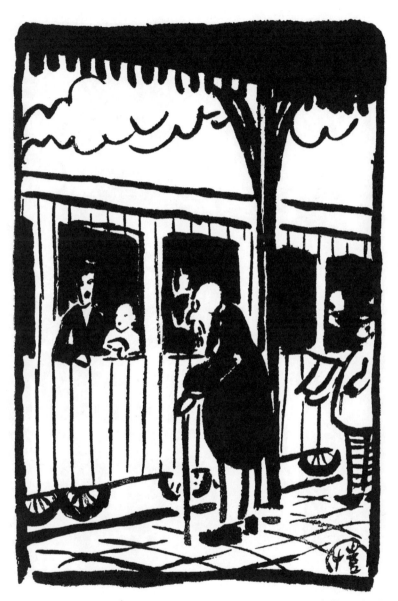

"在那上面！"

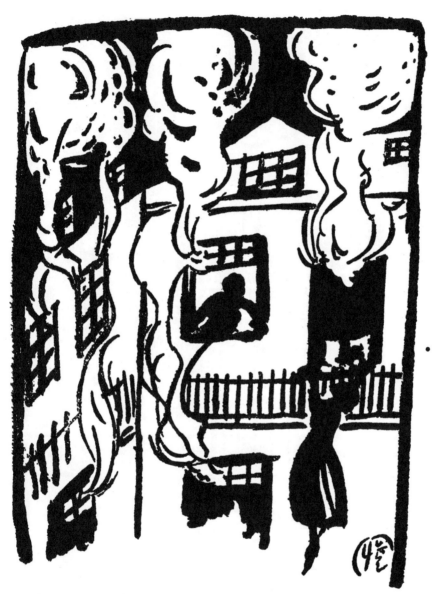

忽然伍长的黑影在有栏杆的窗口看见了。

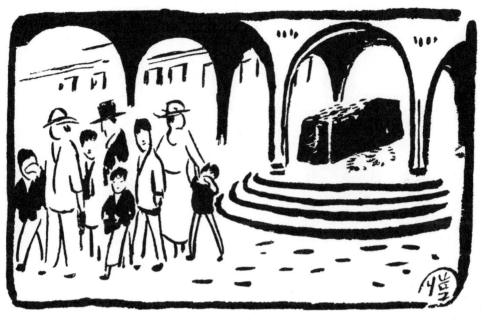

女先生独自残留在寺院里了!

《古代英雄的石像》插图

　　《古代英雄的石像》是叶圣陶先生的一本童话
故事集，出版于 1931 年 6 月，丰子恺为这本故事
集设计了封面，画了二十幅插画，还写有《读后感》。
丰子恺说其中的《皇帝的新衣》他是在《教育杂志》
上读到的。读了一遍觉得不满足，想再读一遍，却
因病中乏力，便把这篇童话撕下，以便反复阅读玩
味。丰先生还写道："人们常常说，图画比文章容
易使人感动。但我总觉得不然。图画只能表示静止
的一瞬间的外部的形态，文章则可写出活动的经过
及内容的意义。况言语为日常惯用之物，自比形色
容易动人。最近我为圣陶兄的童话描写插画，更切
实地感到这一点。"

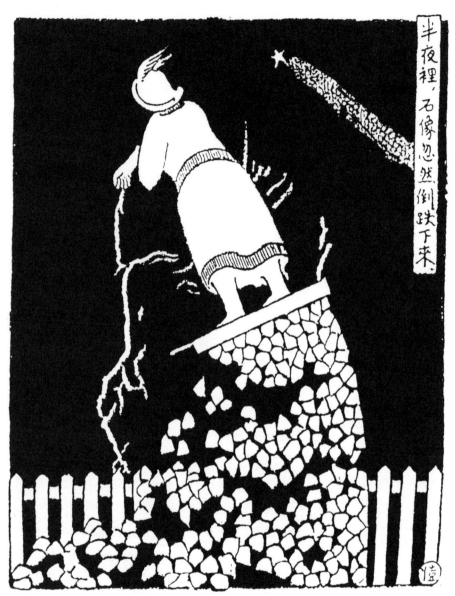

半夜裡，石像忽然倒跌下来。

半夜里，石像忽然倒跌下来。（《古代英雄的石像》）

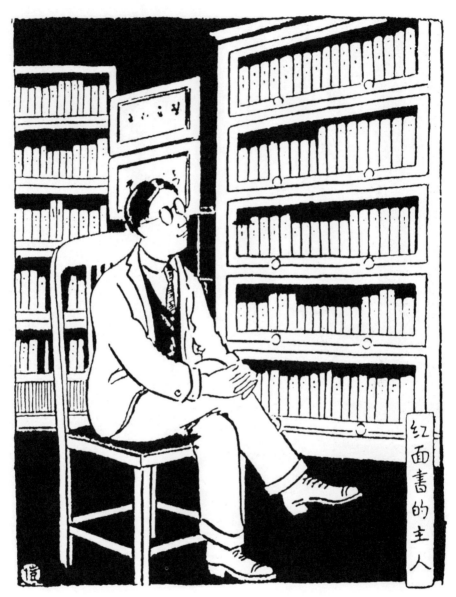

红面书的主人。（《书的夜话》）

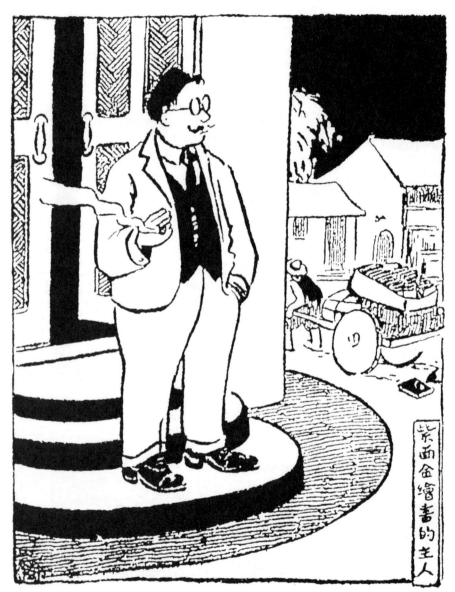

紫面金绘书的主人。（《书的夜话》）

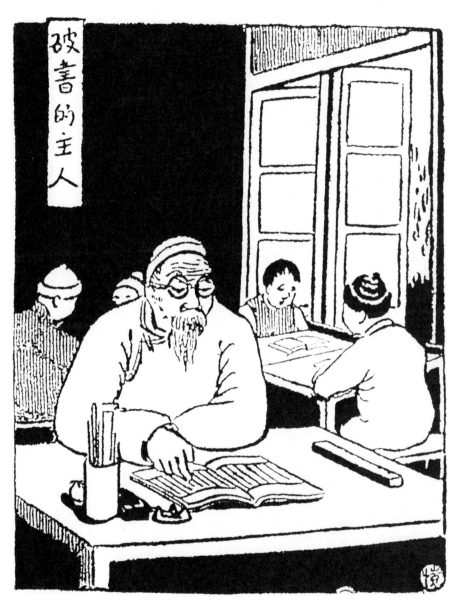

破书的主人。(《书的夜话》)

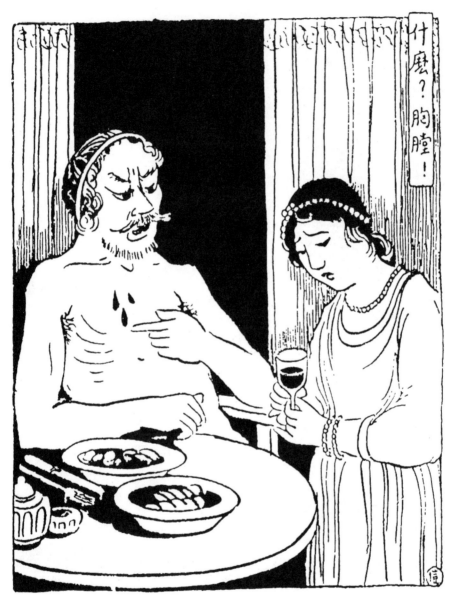

什么？胸膛！（《皇帝的新衣》）

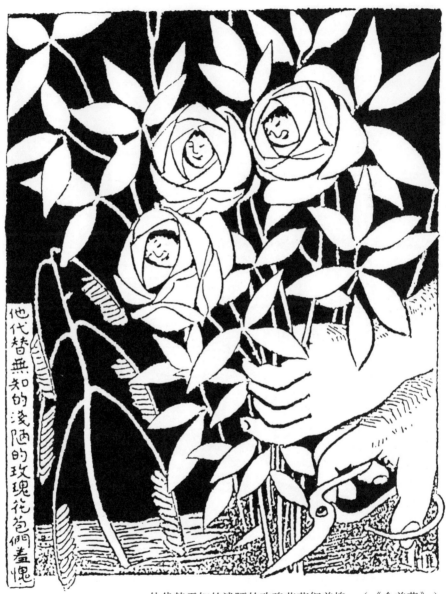

他代替无知的浅陋的玫瑰花苞们羞愧。(《含羞草》)

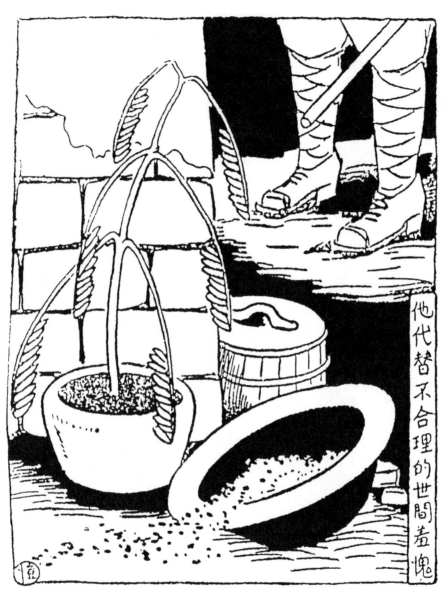

他代替不合理的世间羞愧。（《含羞草》）

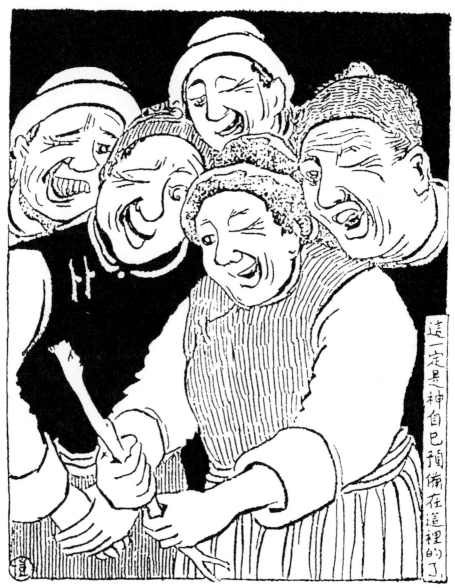

这一定是神自己预备在这里的了。（《毛贼》）

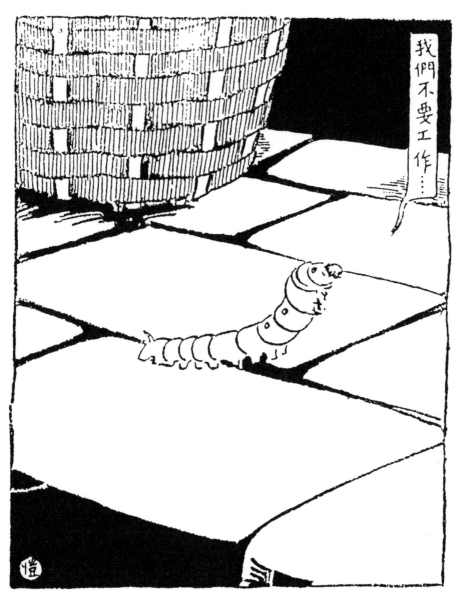

我们不要工作……（《蚕儿和蚂蚁》）

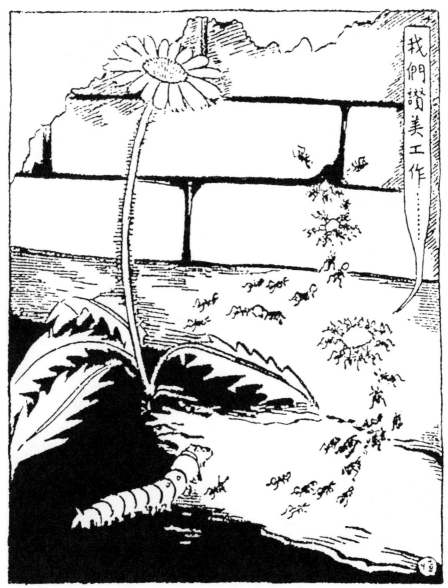

我们赞美工作……（《蚕儿和蚂蚁》）

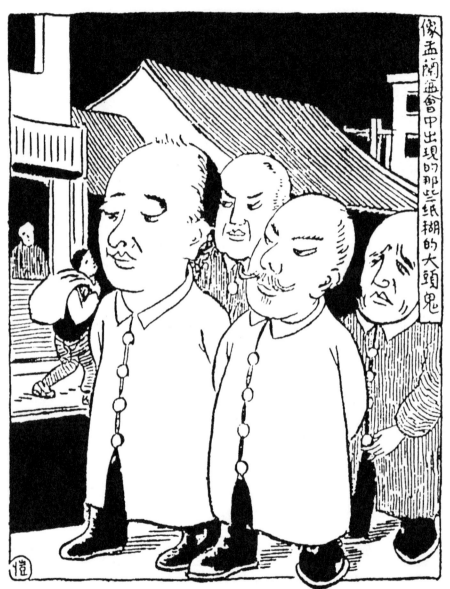

像盂兰盆会中出现的那些纸糊的大头鬼。(《绝了种的人》)

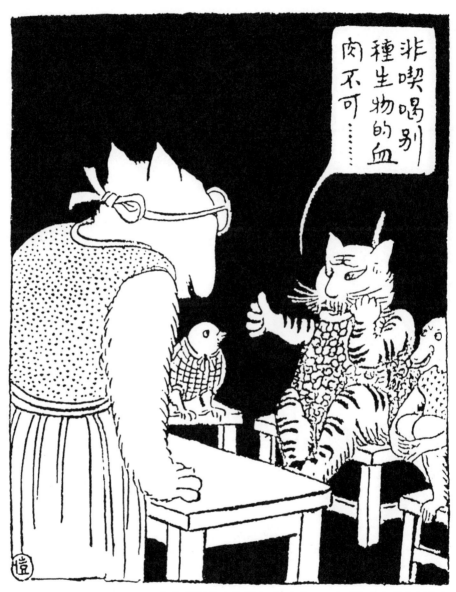

非吃喝别种生物的血肉不可……（《熊夫人幼儿园》）

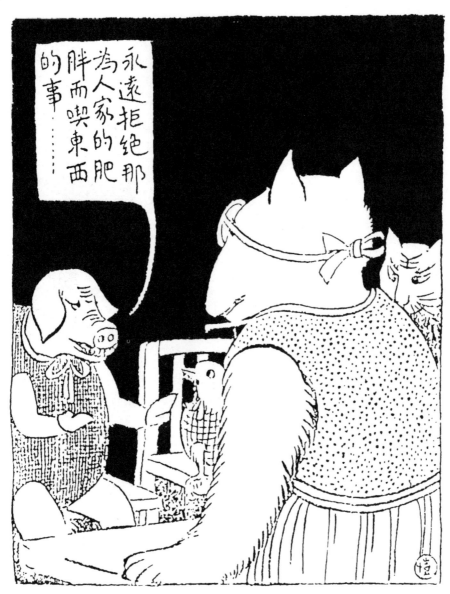

永远拒绝那为人家的肥胖而吃东西的事……（《熊夫人幼儿园》）

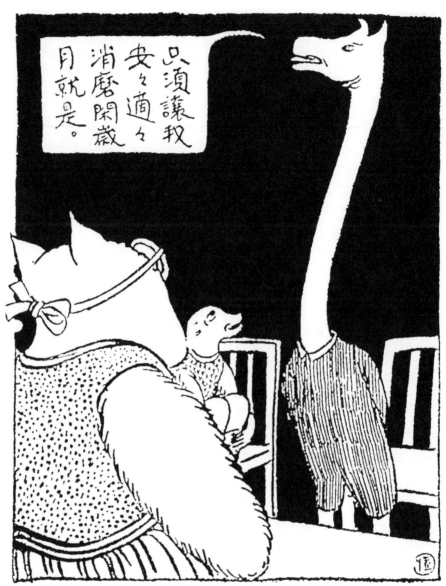

只须让我安安适适消磨闲岁月就是。（《熊夫人幼儿园》）

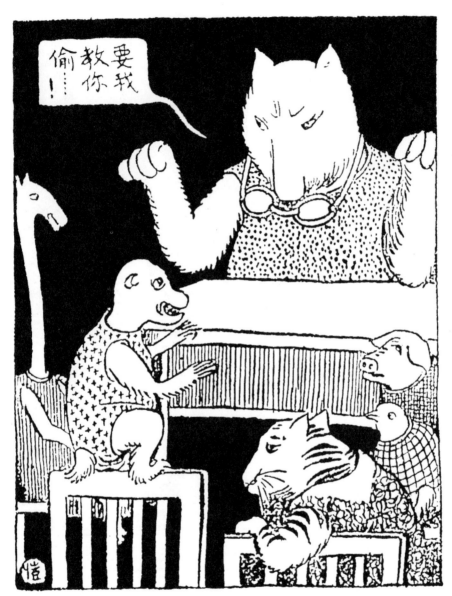

要我教你偷……!（《熊夫人幼儿园》）

《杨柳风》插图

　　《杨柳风》英国文学史上的一部不朽之作，书中共有四个"人物"——有冒险精神的鼹鼠、诗情浪漫的河鼠、有领袖风范的老獾，以及经常会闯祸的蟾蜍。他们性情相异，却忠实于大家的友谊。他们的历险故事就发生在河边杨柳树间微风的吹拂下。

　　据说，这本书最早是周作人先生从一本论文集的介绍中偶然发现的，1930年他花了三个半先令的价格购买了这本书。但周作人并没有着手翻译，到了1935年2月，周作人的学生尤炳圻完成了《杨柳风》的翻译。尤炳圻请周作人作序，又请丰子恺先生代画插图。丰子恺在当年8月11日的回信中称："《杨柳风》原稿已通读一遍，确是一册趣味丰富之童话。绘事，决照原样图改作，缘书中以西洋人生活为背景，插画似亦宜取西洋风，不可改中国式生活。"丰子恺为尤炳圻的《杨柳风》"改画"了十二幅插画，也就是用中国画的毛笔画出了西洋画的画面。

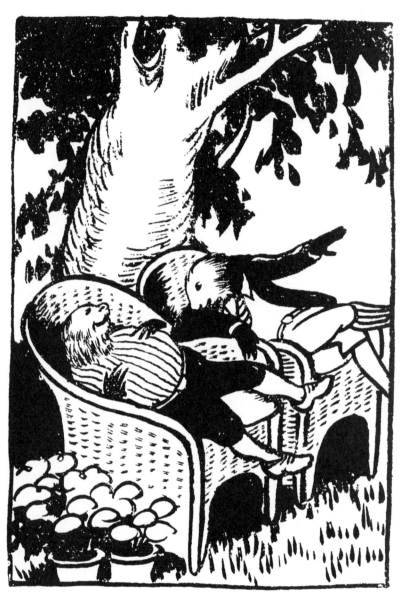

坐在草地上的椅子里，欢呼谈笑。

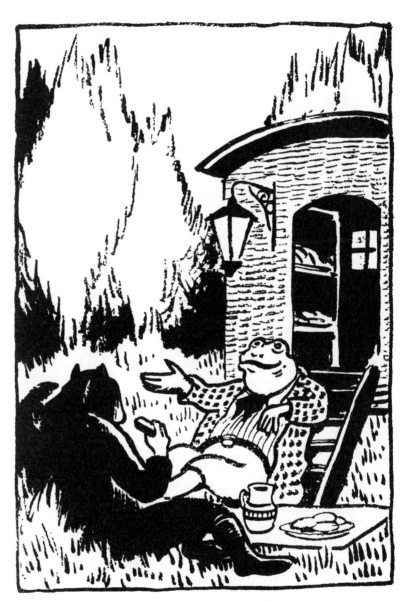

虽然疲乏，却很快乐，离家已远了。

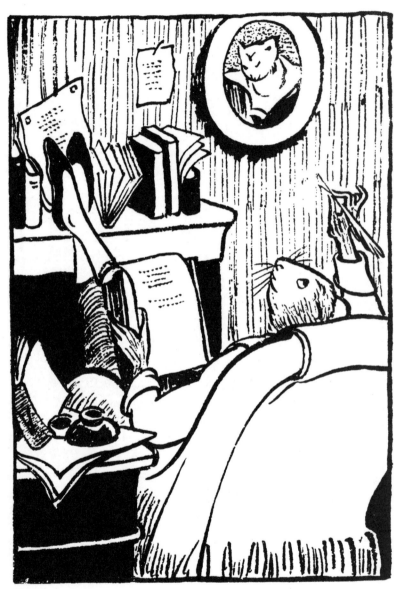

他常常写些新诗。

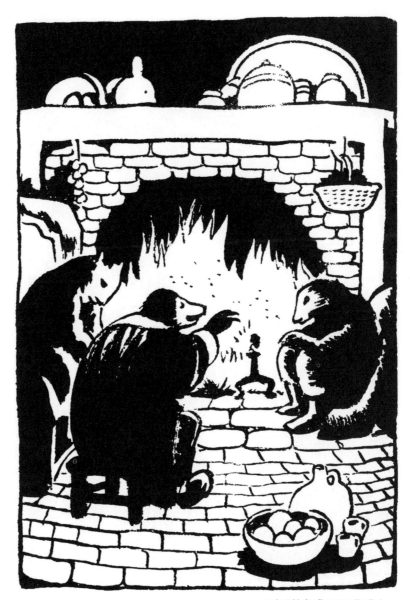

更无妨仅集两三位雅友。

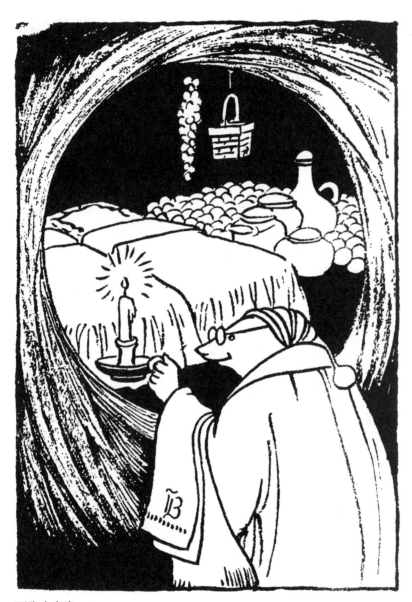

两张小白床。

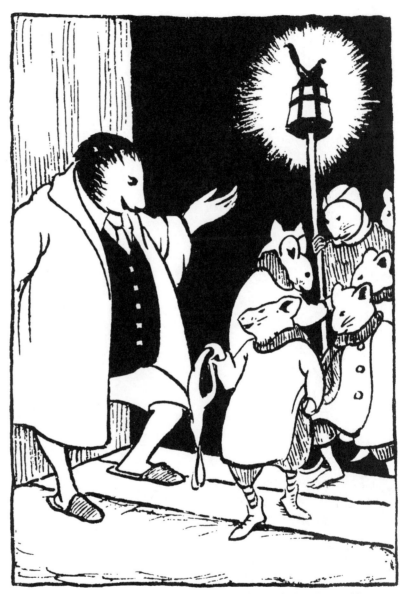

"田鼠们，进来罢！"土拨鼠说，"完全跟往日一样了！"

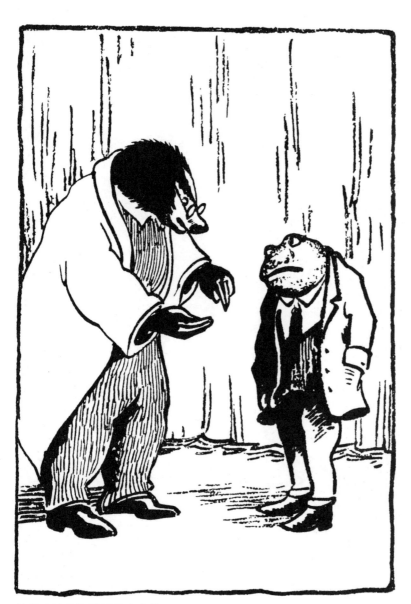

是从癞施的胸脯里发出来的。

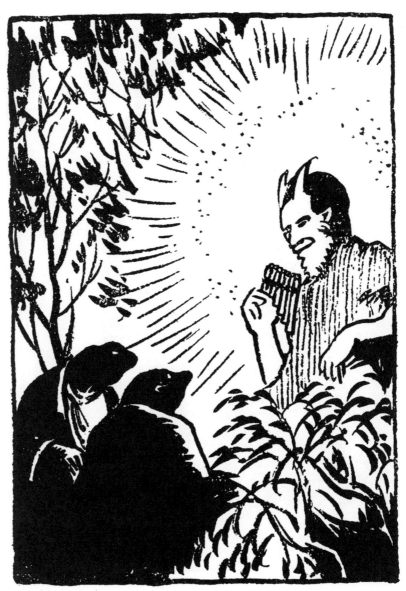

望见了牧羊神的真形。

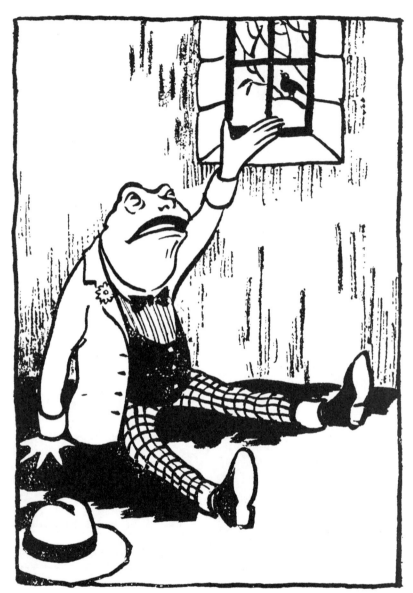

不幸的囚犯癞施呀。

"每一分钟都可宝贵，都值得追忆呀。"

他把肥皂滑进水里，已经满十五次了。

"从此以后，幽迹林的恶鬼，就定居在癞施堂里了。"

《猫叫一声》插图

　　1946 年的 11 月 9 日，是丰子恺先生四十八岁
生日。这一天，丰先生在经历了整整九年的颠沛流
离后，终于回到故乡石门湾。他看到昔日高畅轩昂
的缘缘堂，已是一片荒草地，和一些露出地面的墙
角石。

　　亲戚们帮他找出九年前代为保管的旧物，丰
先生一一翻看，有衣服，有旧书，还有一叠手稿。
这叠原稿就是丰子恺当时在缘缘堂写下的《猫叫
一声》，以及二十四幅插图。细细阅读那叠原稿，
明明是自己的手迹，丰先生却怎么也想不起来关
于这本书的来龙去脉，读着"好似读别人的文章"。
缘缘堂无数书物尽行损失，而这篇文章和插图居
然保存，这也是奇妙的原因所产生的奇妙的结果。
所以他把它出版，以为纪念。后丰子恺把这稿子
与插图交给了他的学生钱君匋，由钱君匋主办的出
版公司万叶书店出版。

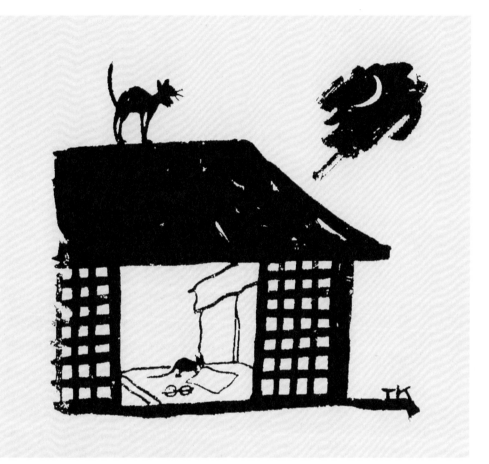

后半夜，猫不知为什么，在屋顶上大叫一声。

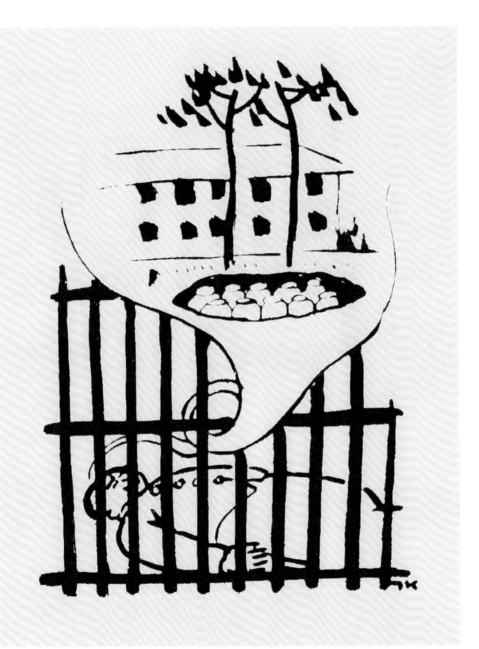

他有足赤金条十大鬃，密藏在住宅后院落中梧桐树旁边的地窖里。

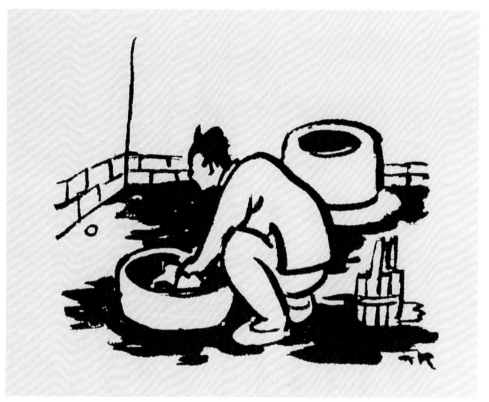

他向隔壁人家借一只脚桶，吊满井水，就在井边洗濯这发黑的罗衫。

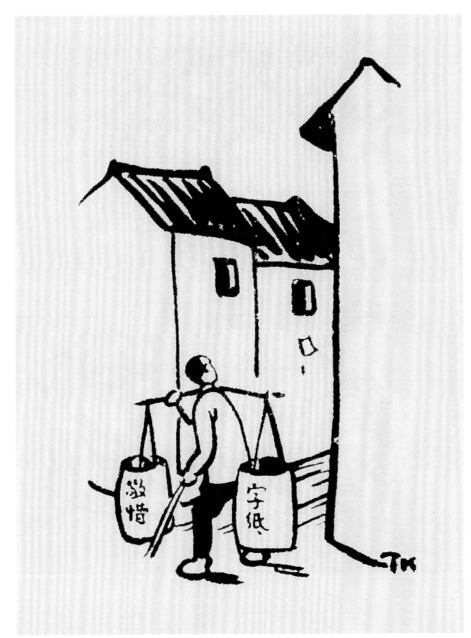

假装收字纸的，担着两只"敬惜字纸"的大笼，在市内巡行，借口暗察敌方的情形。

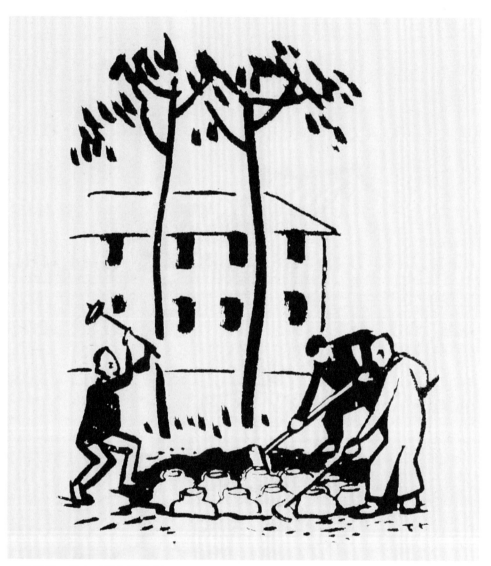

一星期后，藏金已被如数发掘。

《小钞票历险记》插图

　　《小钞票历险记》是一篇用拟人化手法写成的童话故事。故事从"中国农民银行的一张面值一角的新钞票"的视角出发，讲述了它一路上遇到的各种不同人物，以及遇到的各种事情，讲述了小钞票跌宕起伏的惊险历程。

　　《小钞票历险记》是 1936 年在《新少年》杂志第一卷的第一到三期上连载的，到了 1947 年 10 月，丰子恺把它编成同名集子，交万叶书店出版。创作时，丰先生正经历一场严重的通货膨胀，丰先生特意在《小钞票历险记》的前面加了一段序言："我把这故事刊印册子，必须先说几句序言，否则小朋友们看不懂。那时物价很低，一斗米大洋九角（即米每石九角）。一匣仙女牌香烟铜元十一枚（一角大洋可换铜元三十五枚）。那正是开始取消硬币，改用纸币的时候，所以两种钱币并存……照物价比例而论，当时这张一角钞票，其价值大约相当于现在的一张五千元钞票。"

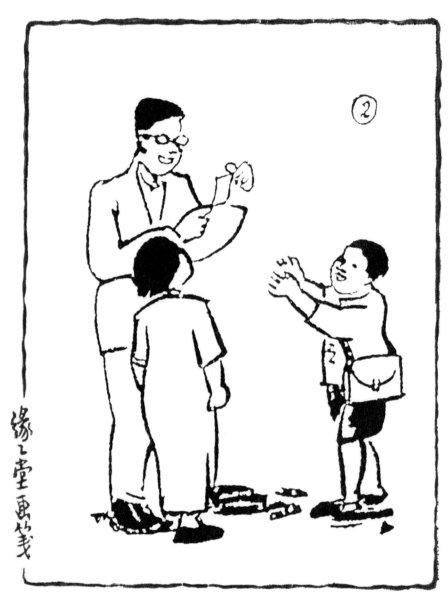

我从袋中被张先生取出。

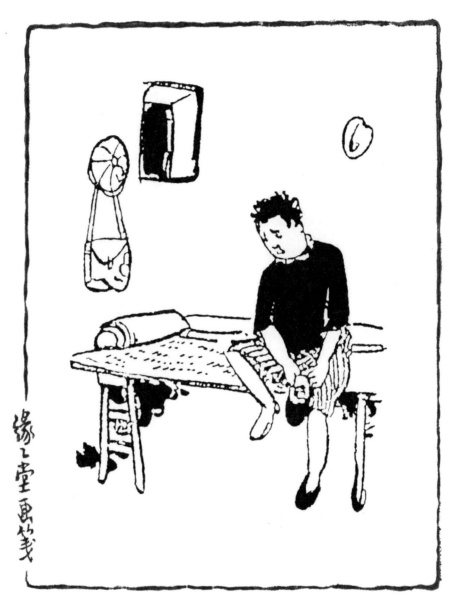

一会儿脚底板脱出了鞋子，我被朱荣生取出。

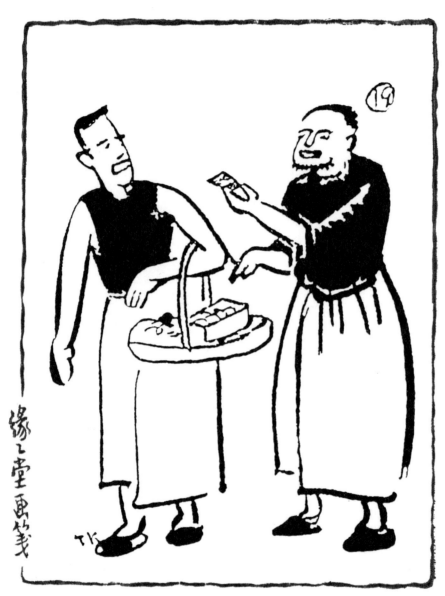

就拿我到门口，递给一个浓眉小眼而臂上挂着篮的人，向他买一包仙女牌香烟。

张先生突然问文彬："前回我给你的一张新钞票呢？"

《林家铺子》插图

　　茅盾是新中国第一任文化部长，《林家铺子》是他于 1932 年创作的短篇小说，原名《倒闭》。茅盾的小说与丰子恺的漫画插画，从 1959 年 6 月 24 日至 7 月 8 日，以文画对照的形式在《文汇报》上连载。当时报上写有编者按："茅盾同志的短篇小说《林家铺子》，是五四以来名著之一，前由夏衍改编成电影文学剧本，并已由北京电影制片厂摄成影片。从这个故事的发展过程中，可以激发我们对已经逝去的年月的回忆。昔日的苦难，将促使我们更加热爱今天的社会。因此，配合这部电影的即将放映，我们请丰子恺同志作画，从今天起陆续刊出。"一篇小说和十幅插画就这样成就了茅盾与丰子恺两位大师文画合作的艺术珍品。

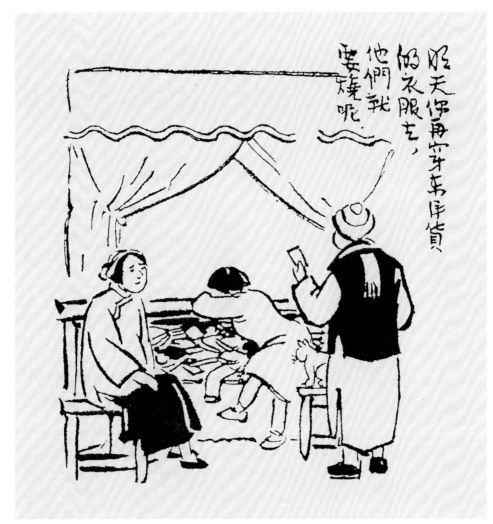

明天你再穿东洋货的衣服去，他们就要烧呢。

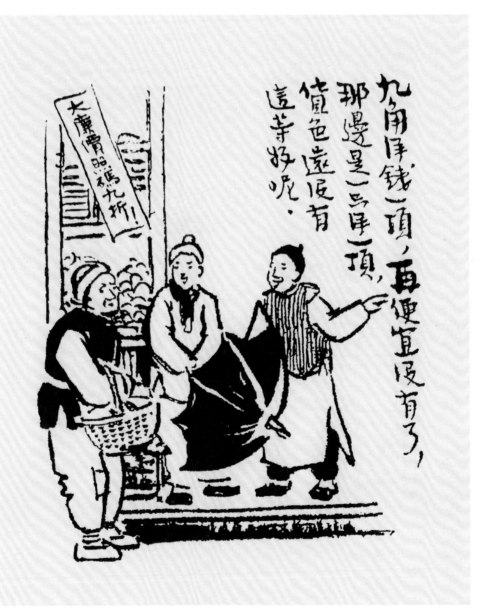

九角洋钱一顶，再便宜没有了，那边是一只洋一顶，货色还没有这等好呢。

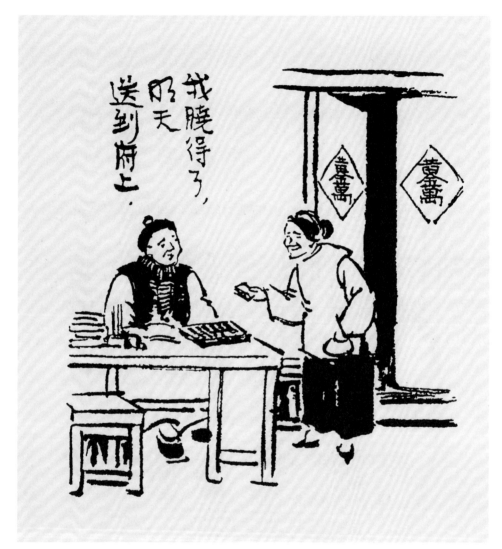

我晓得了，明天送到府上。

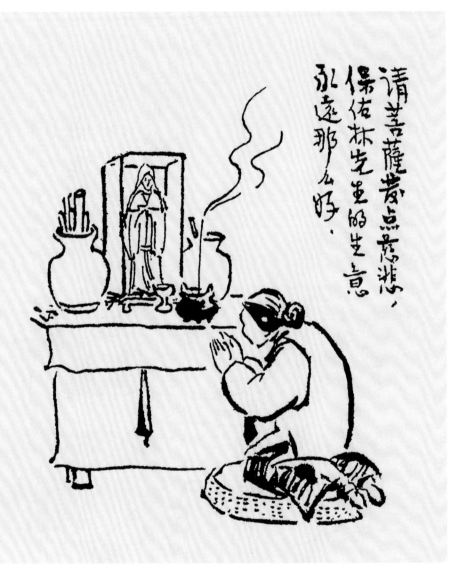

请菩萨发点慈悲，保佑林先生的生意永远那么好。

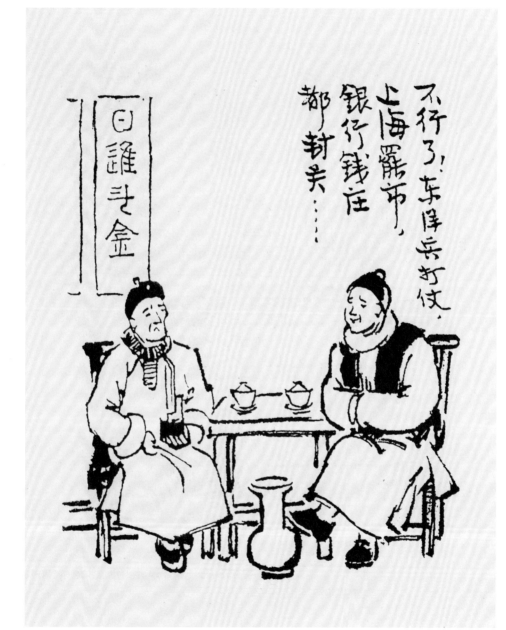

不行了，东洋兵打仗，上海罢市，银行钱庄都封关⋯⋯

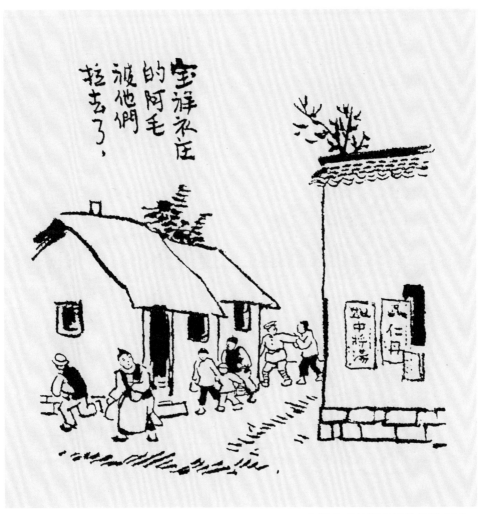

宝祥衣庄的阿毛被他们拉去了。

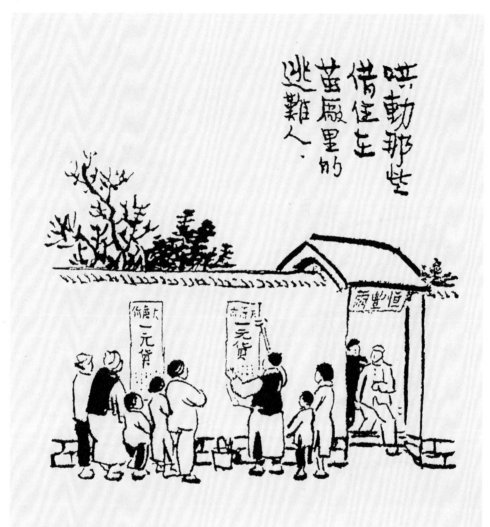

哄动那些借住在茧厂里的逃难人。

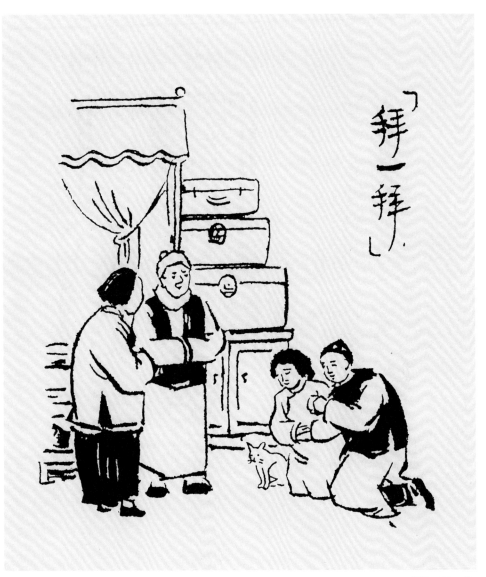

"拜一拜。"

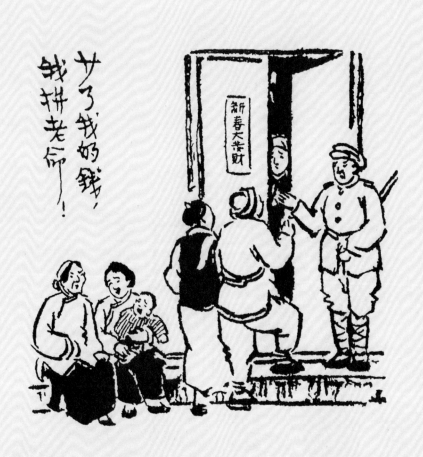

少了我的钱，我拼老命！

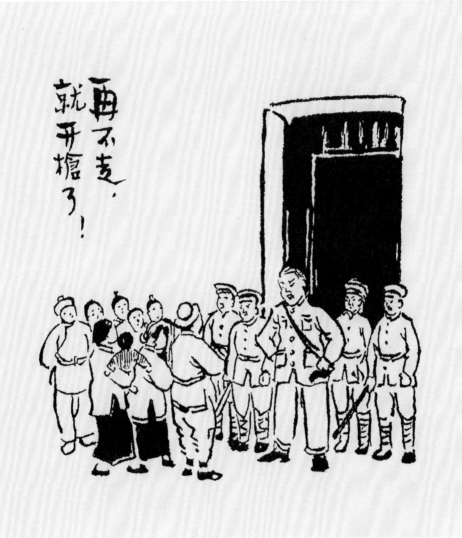

再不走，就开枪了！

《安徒生童话》插图

　　丹麦著名童话作家安徒生的作品，在我国可说是家喻户晓。一代又一代的人都是读着《卖火柴的小女孩》《丑小鸭》《皇帝的新衣》《小红帽》《灰姑娘》《海的女儿》等童话长大的。同样，翻译安徒生童话，也成就了一代又一代的翻译家。最早翻译安徒生作品的是清末秀才孙毓修，那是在1911年。1919年周作人在《新青年》上发表译作《卖火柴的女儿》，安徒生始引起大众注意。

　　开明书店1927年开始推出的"世界少年文学丛刊·童话"丛编系列，收有七册安徒生童话译著，包括赵景深译《月的话》《皇帝的新衣》《柳下》，顾均正译《夜莺》《小杉树》，徐调孚译《母亲的故事》，谢颂义译丰子恺作插图的《雪后》。

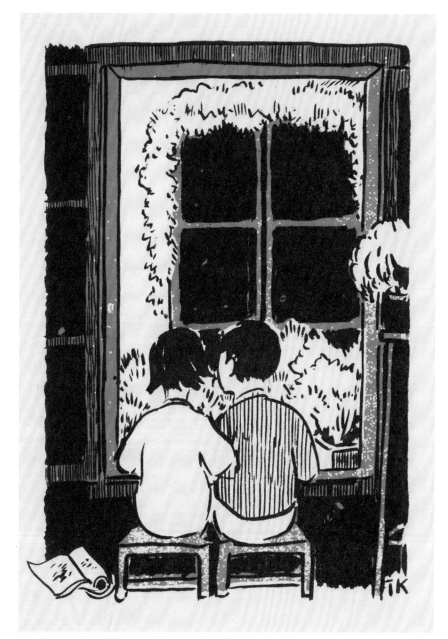

一到冬天，他们的往来必须走下一个扶梯，再爬上一个扶梯。外边都积着雪块。

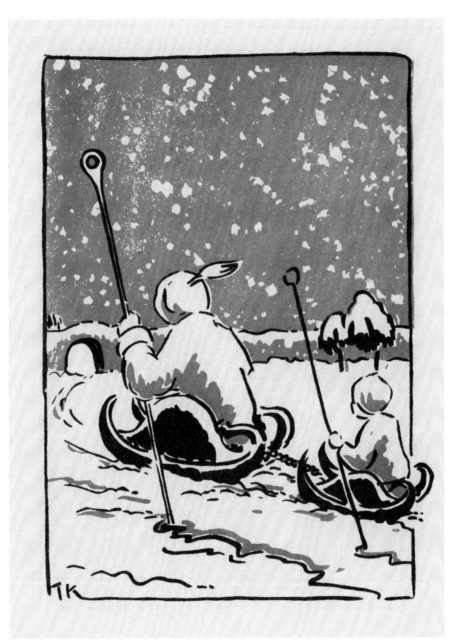

他不假思索地把自己的一部小雪车，快快地挂在那部大雪车后面。

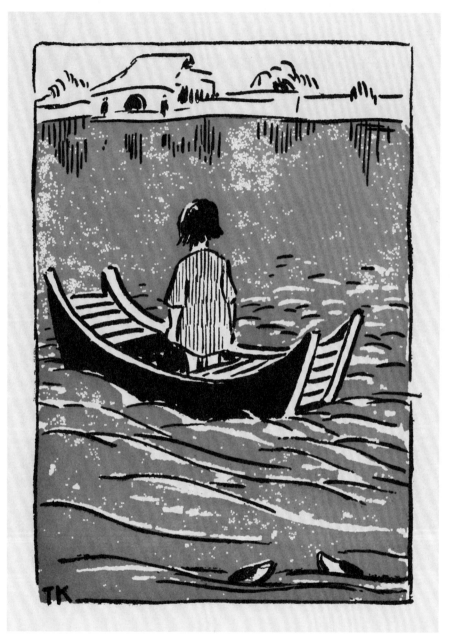

于是她站起来，对着两旁岸上悦目的风景，尽情地欣赏。

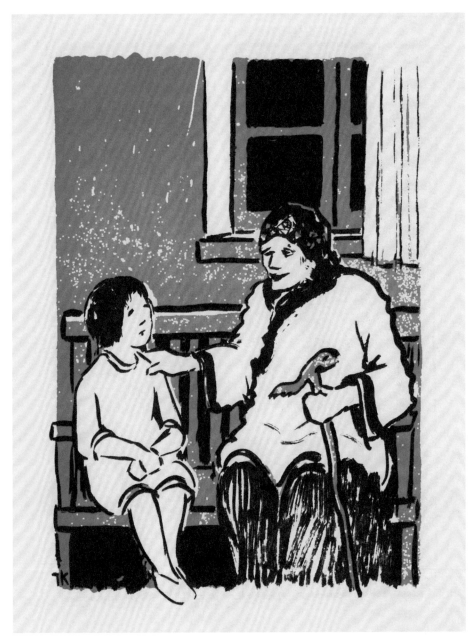

帽子上绘着许多美丽的花朵，不过其中最能令人注目的，却是一朵玫瑰花。

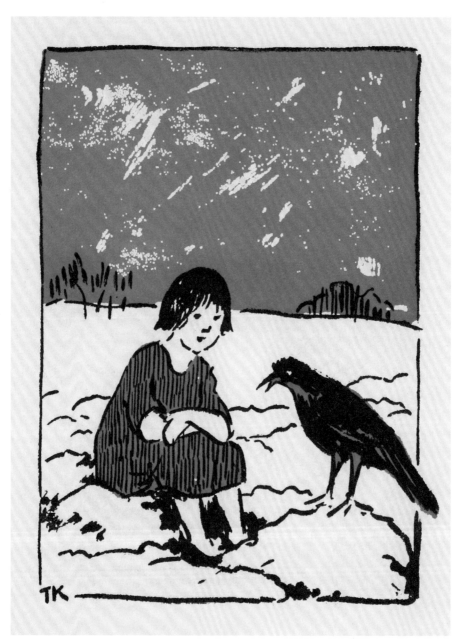

一只乌鸦正跳在雪堆上，凑巧又在她的面前。

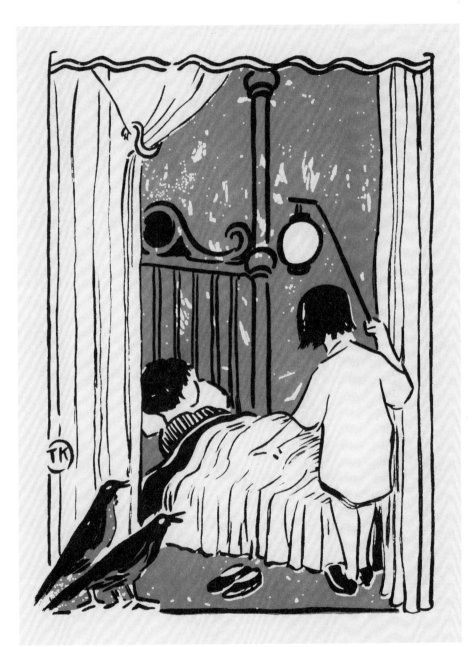

她们走过了不少的居室，终于来到女王的寝室中。

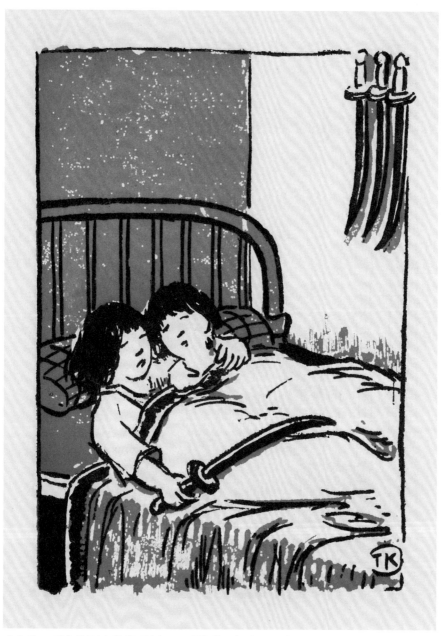

小女盗一手抱住了奇特的项颈，一手执着一柄尖刀，便呼呼地睡去了。

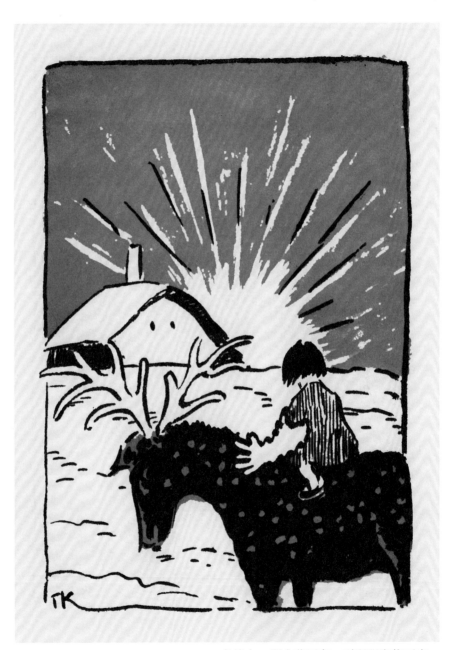

奇特在一所小茅屋旁，叫那驯鹿停下来。

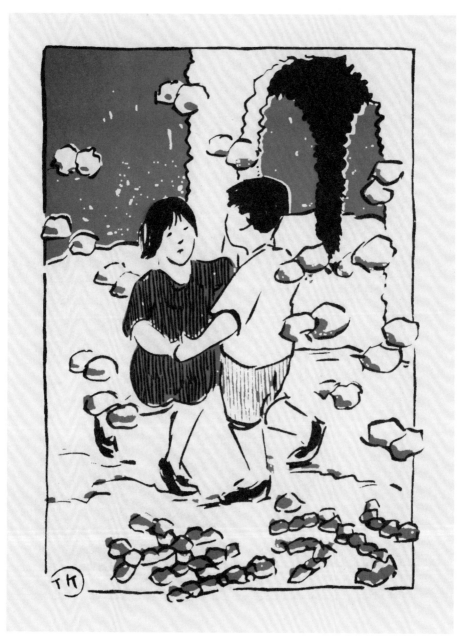

它们舞了一会，停息下来。凑巧拼成了"永生"二字。

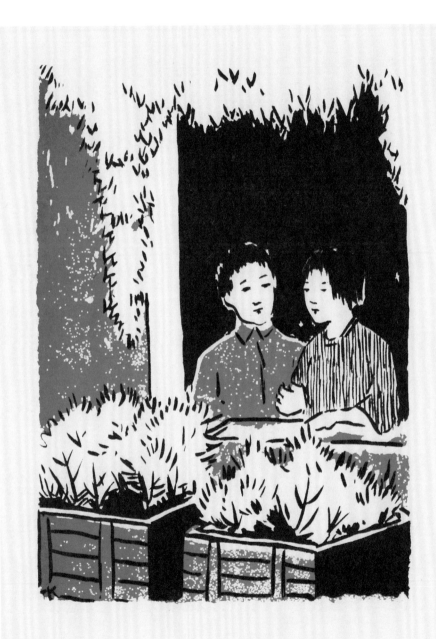

在那扇开着的窗上仍有不少的玫瑰花依附着。

《儿童杂事诗》插图

　　1947年，周作人偶然读到英国诗人利亚（Edward Lear）的诙谐诗，觉得"妙语天成，不可方物"，随后用十天时间仿照其意写下四十八首七言四句的"儿戏趁韵诗"，总题曰《儿童杂事诗》，后交《亦报》发表。《亦报》请丰子恺先生为《儿童杂事诗》配插画。丰子恺作插画六十九幅。当时不知为什么丰子恺少画了三幅，所缺的三幅画后来请毕克官先生补画，后又考虑到配画的风格统一，请丰子恺女儿丰一吟补画了三幅。

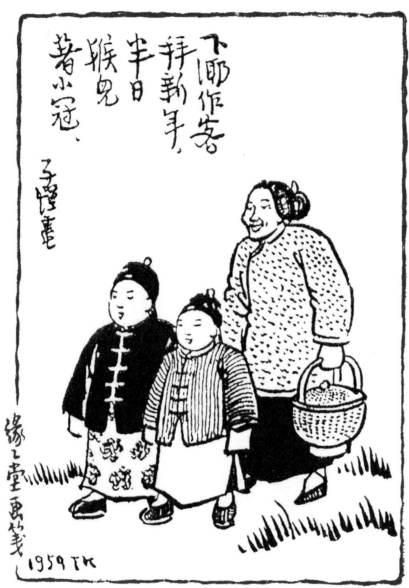

下乡作客拜新年，半日猴儿着小冠。

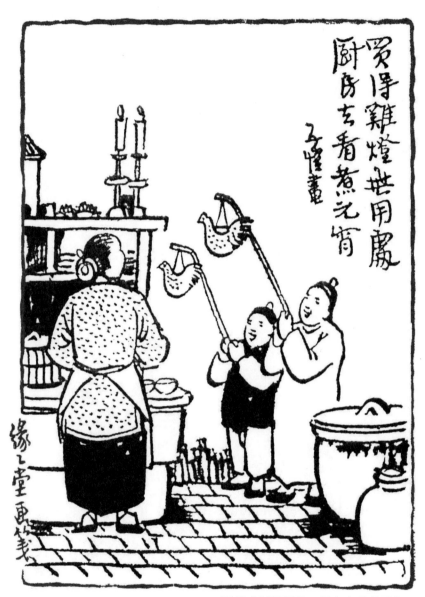

买得鸡灯无用处，厨房去看煮元宵。

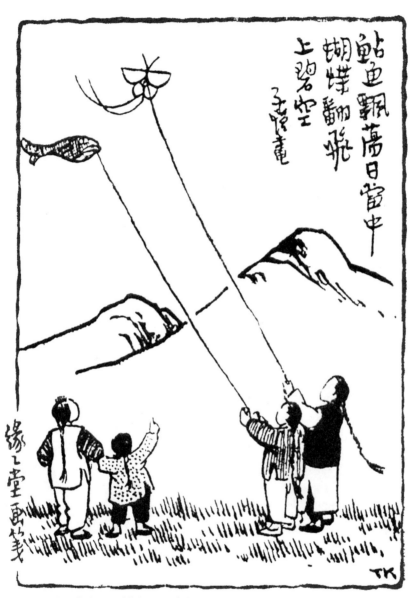

鲇鱼飘荡日当中，蝴蝶翻飞上碧空。

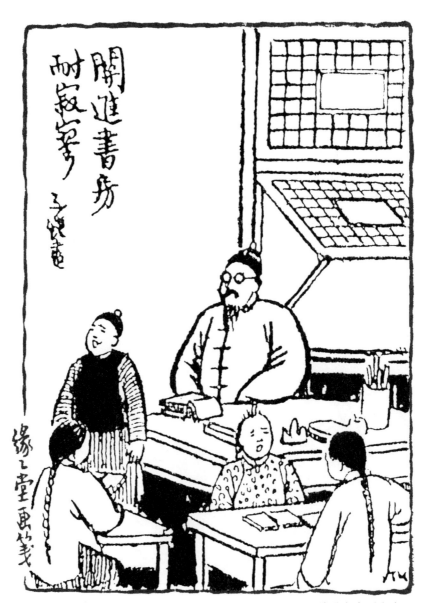

关进书房耐寂寥。

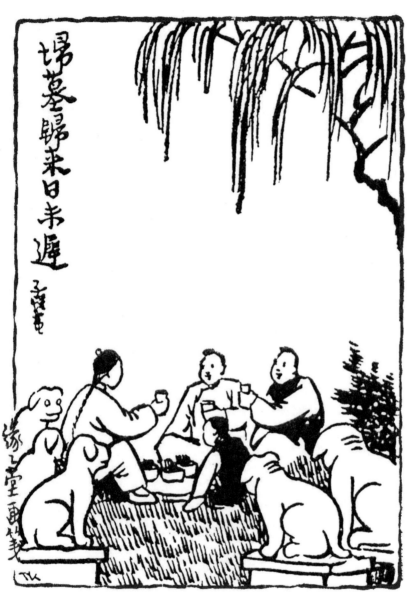

扫墓归来日未迟。

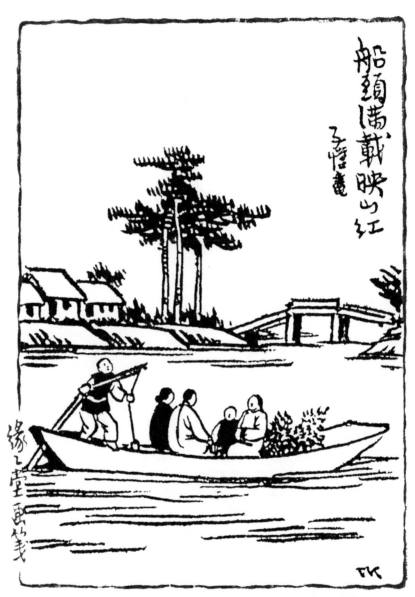

船头满载映山红。

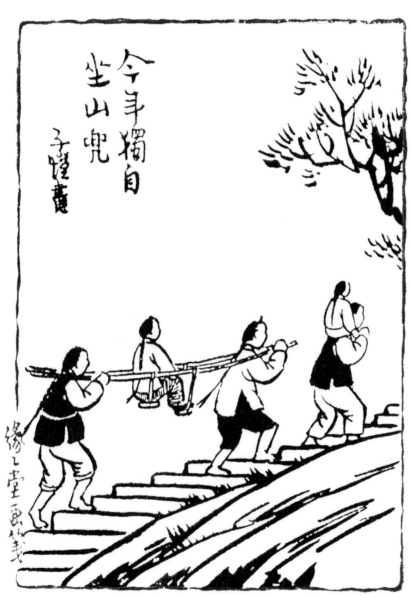

今年独自坐山兜。

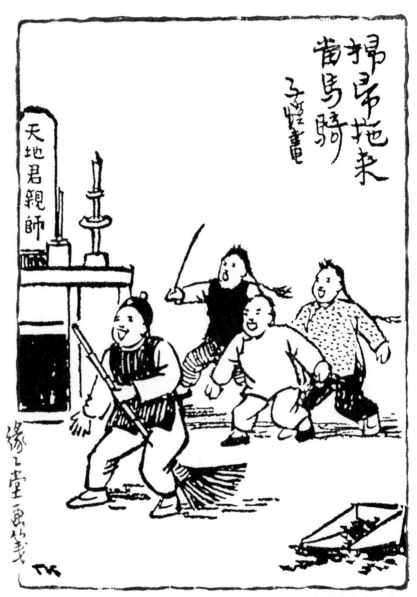

扫帚拖来当马骑。

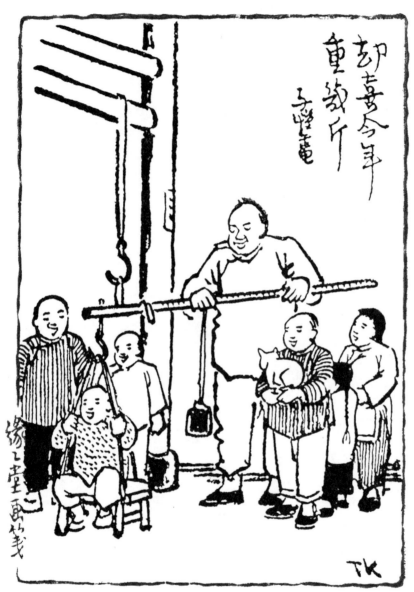

却喜今年重几斤。

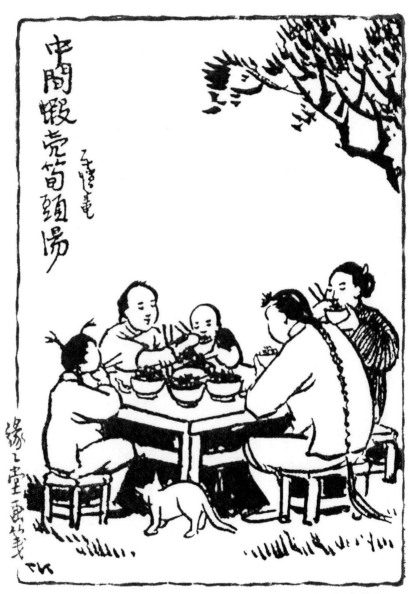

中间虾壳笋头汤。

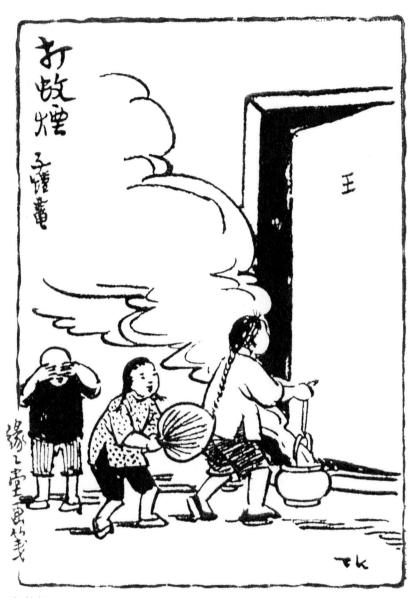

打蚊烟。

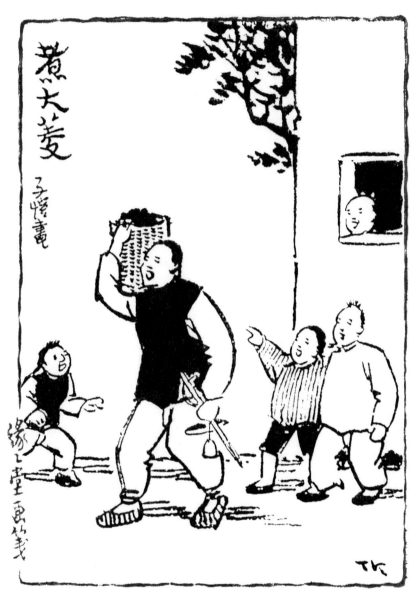

煮大菱。

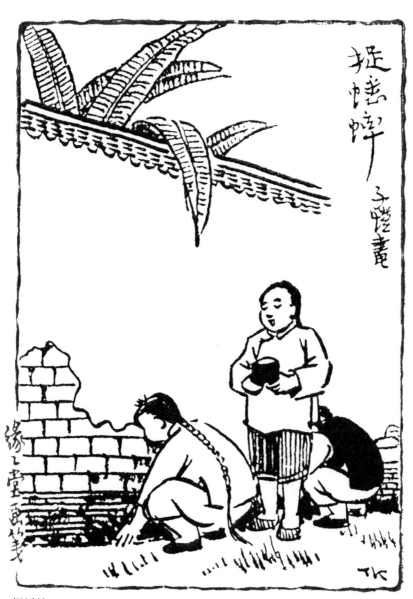

捉蟋蟀。

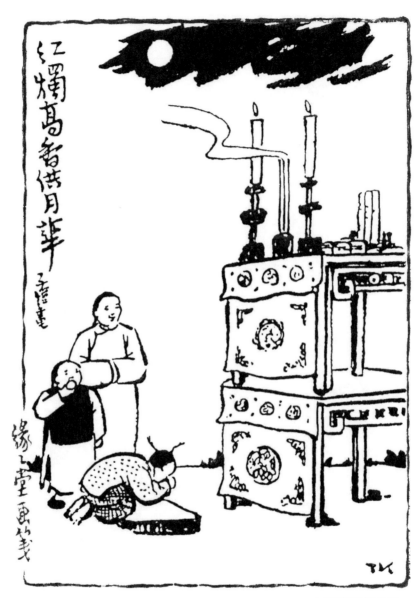

红烛高香供月华。

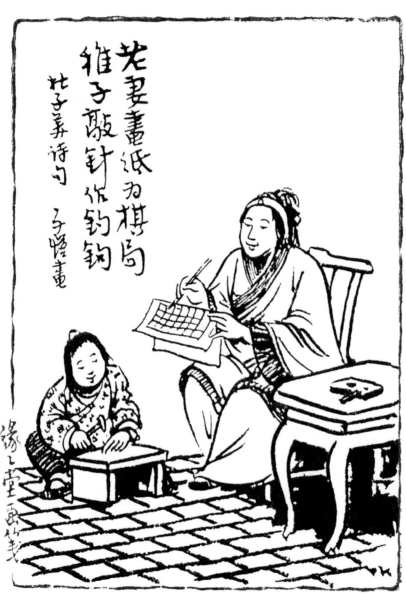

老妻画纸为棋局，稚子敲针作钓钩。

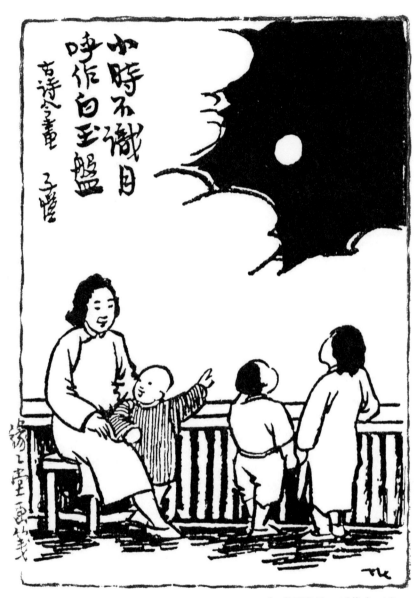

小时不识月，呼作白玉盘。

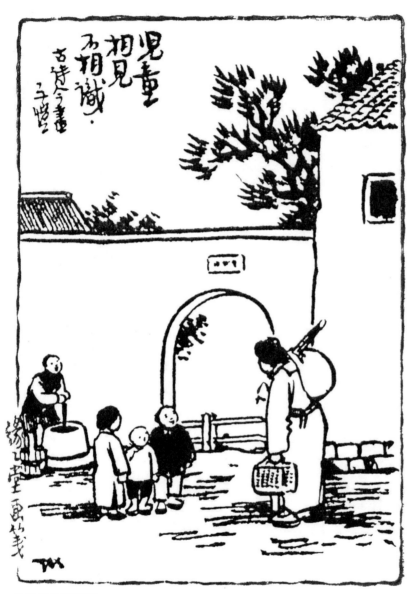

儿童相见不相识。

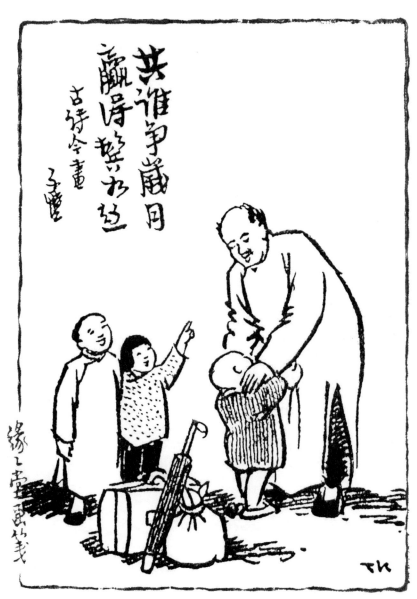

共谁争岁月，赢得鬓如丝。

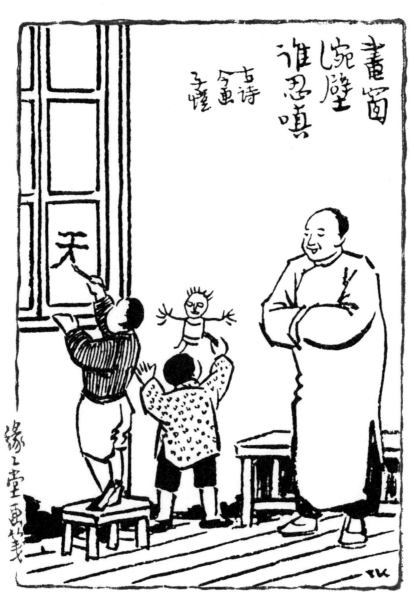

画窗浣壁谁忍嗔。

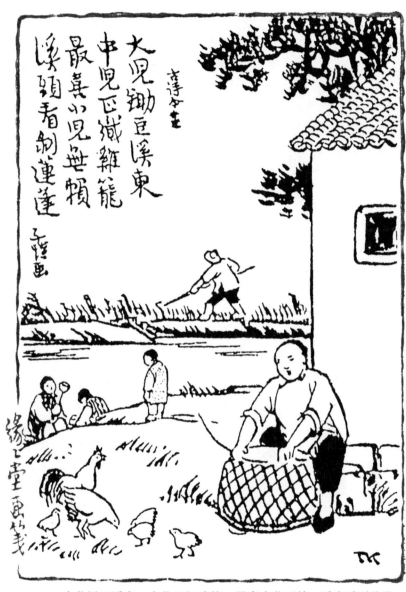

大儿锄豆溪东，中儿正织鸡笼。最喜小儿无赖，溪头看剥莲蓬。

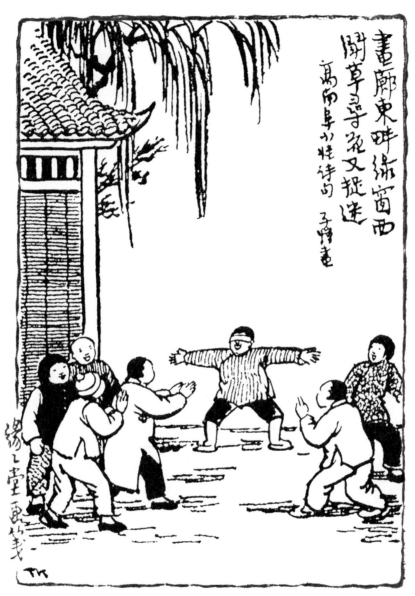

画廊东畔绿窗西，闻草寻花又捉迷。

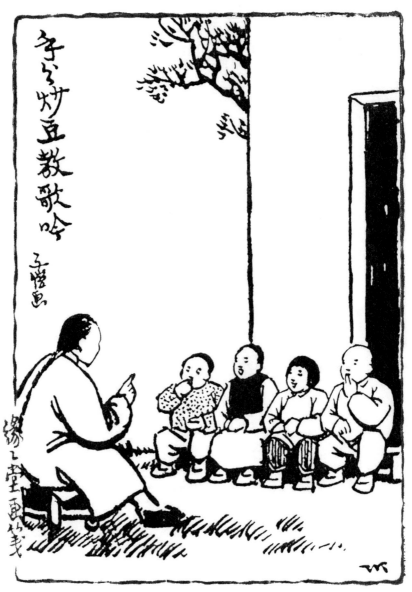

手分炒豆教歌吟。

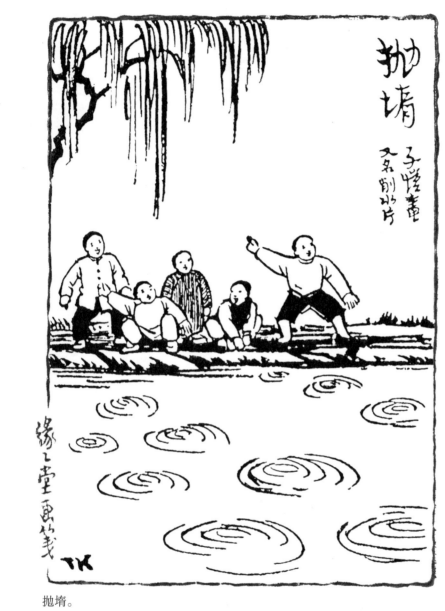

抛堉。

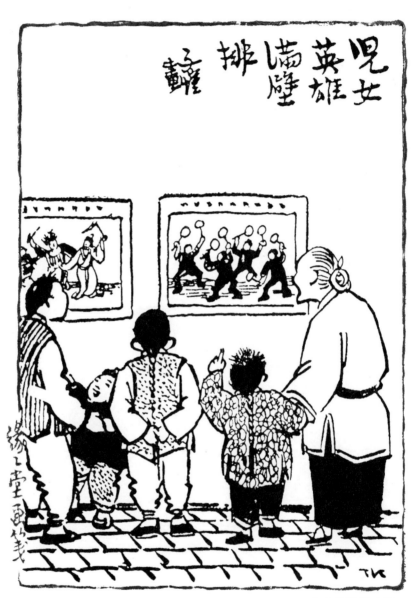

儿女英雄满壁排。

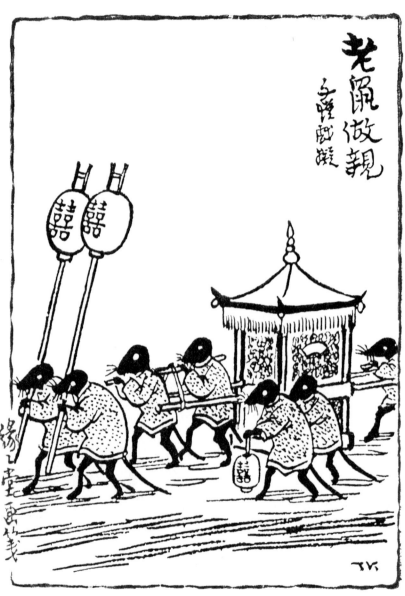

老鼠做亲。

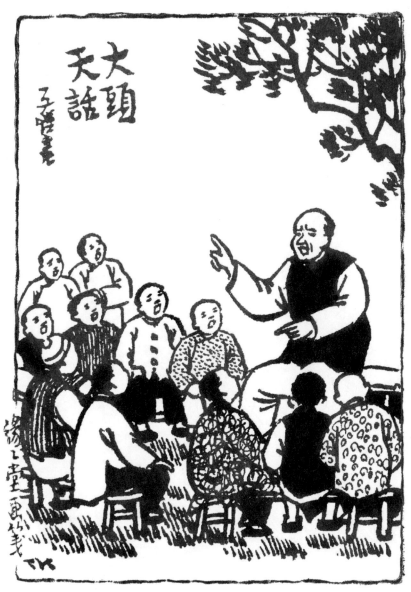

大头天话。

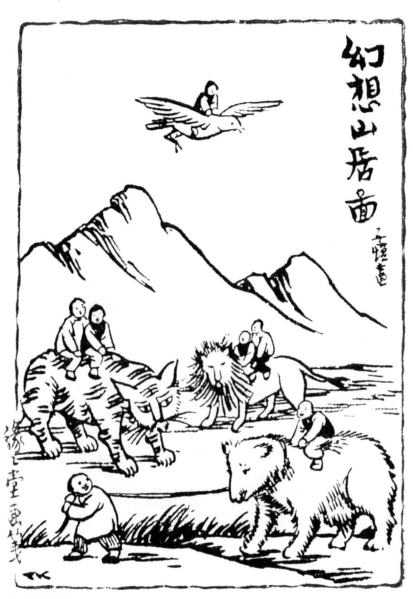

幻想山居图。

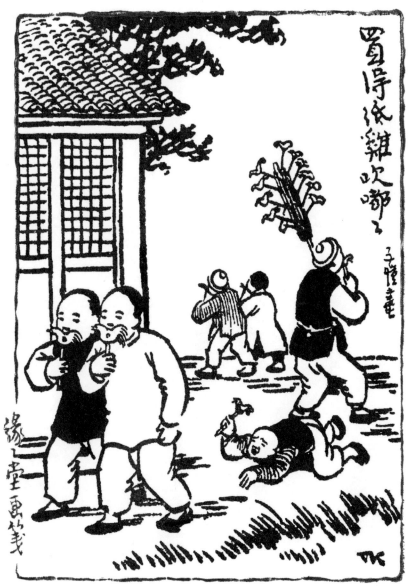

买得纸鸡吹嘟嘟。

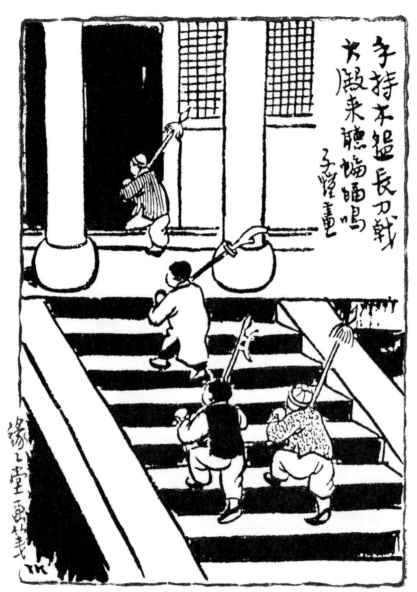

手持木碗长刀戟，大殿来听蝙蝠鸣。

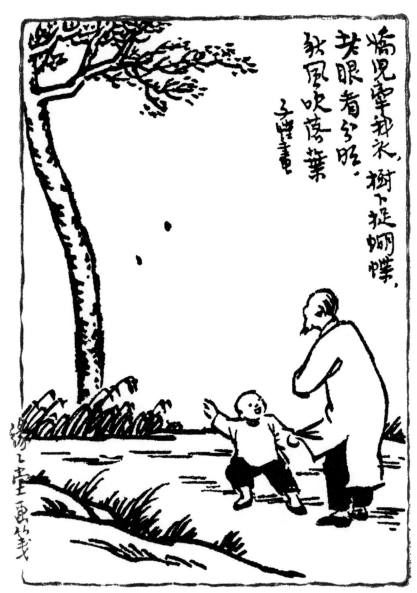

娇儿牵我衣，树下捉蝴蝶。老眼看分明，秋风吹落叶。

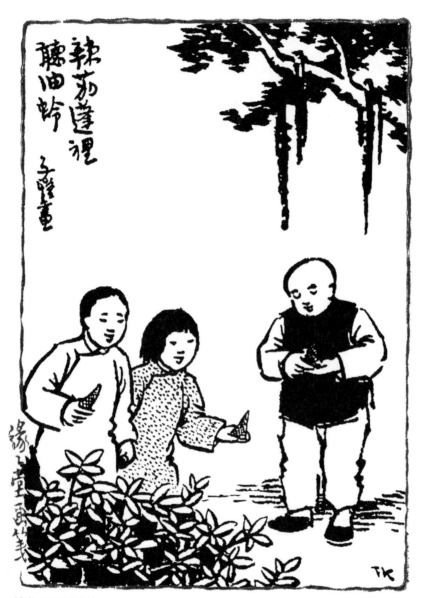

辣茄蓬里听油蛉。

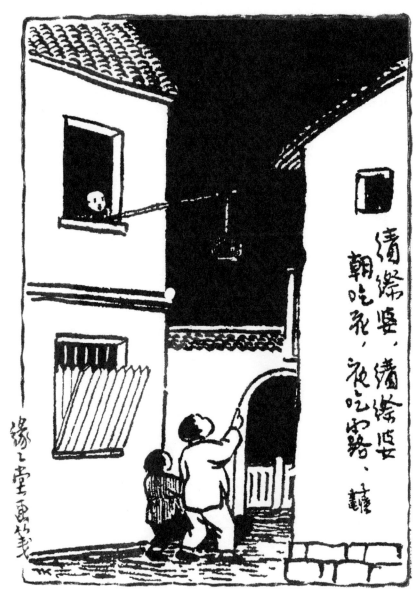

绩缫婆，绩缫婆。朝吃花，夜吃露。

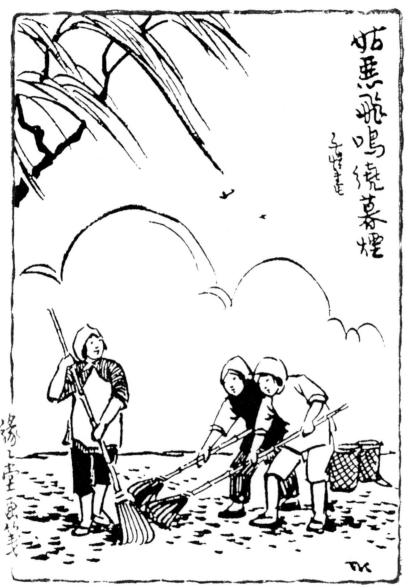

姑恶飞鸣绕暮烟。

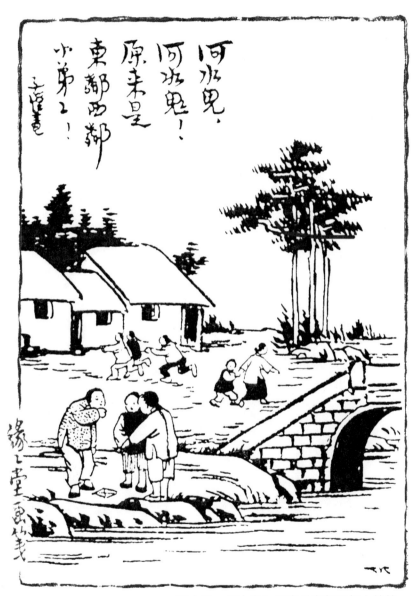

河水鬼，河水鬼！原来是东邻西邻小弟弟。

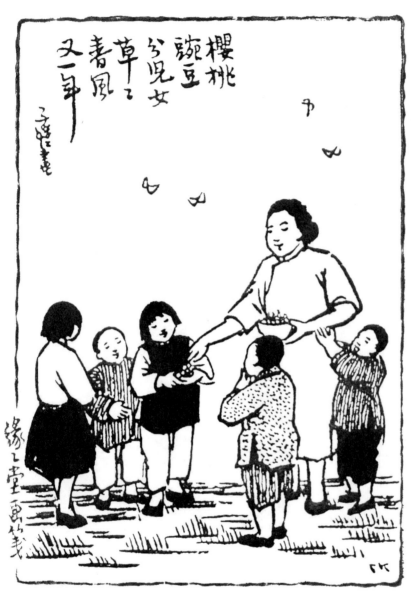

櫻桃豌豆分儿女，草草春风又一年。

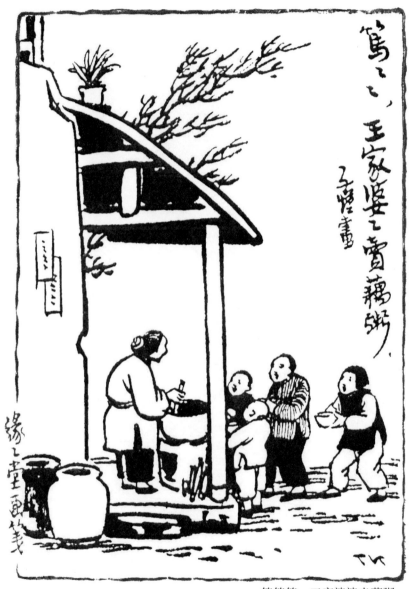

笃笃笃，王家婆婆卖藕粥。

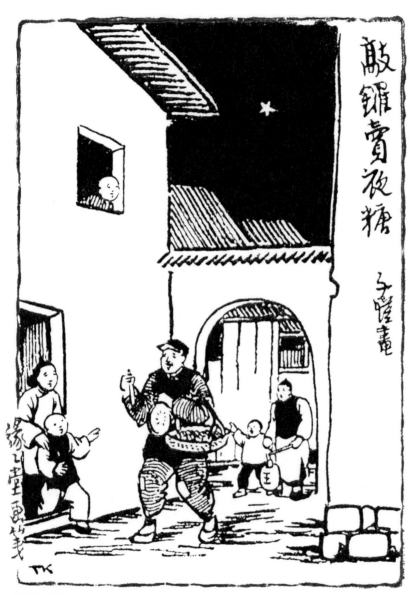

敲锣卖夜糖。

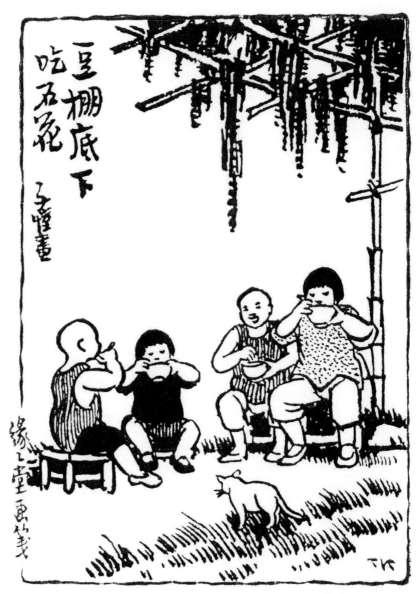

豆棚底下吃石花。

《子夜歌》插图

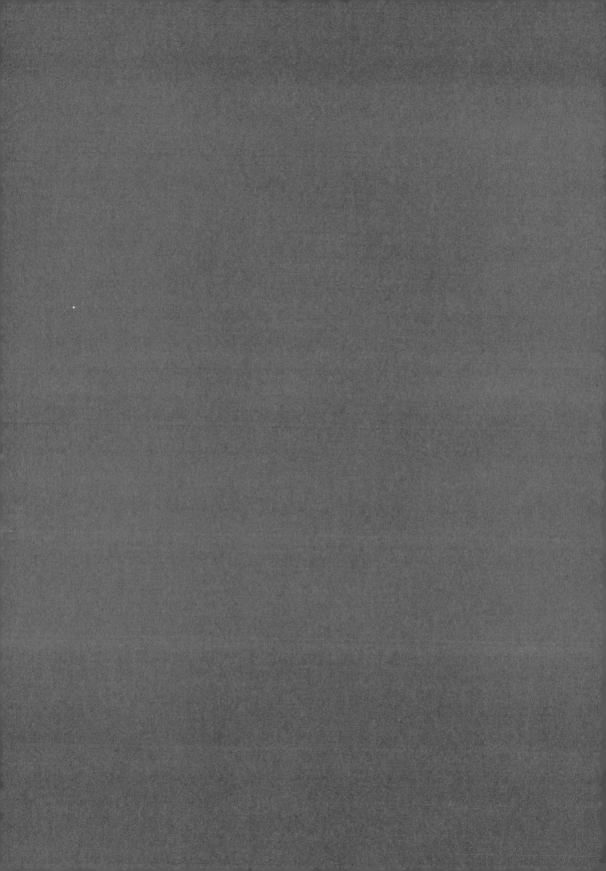

　　《子夜歌》是以五言小诗的形式写成，内容大多以爱情为题材，后来《子夜歌》又延伸出多种变曲。鲁迅在《门外文谈》中说："如《子夜歌》之流，会给旧文学一种新力量。"而郑振铎更是认为"《子夜歌》没有一首不圆莹若明珠"。

子夜歌。

《夜哭》插图

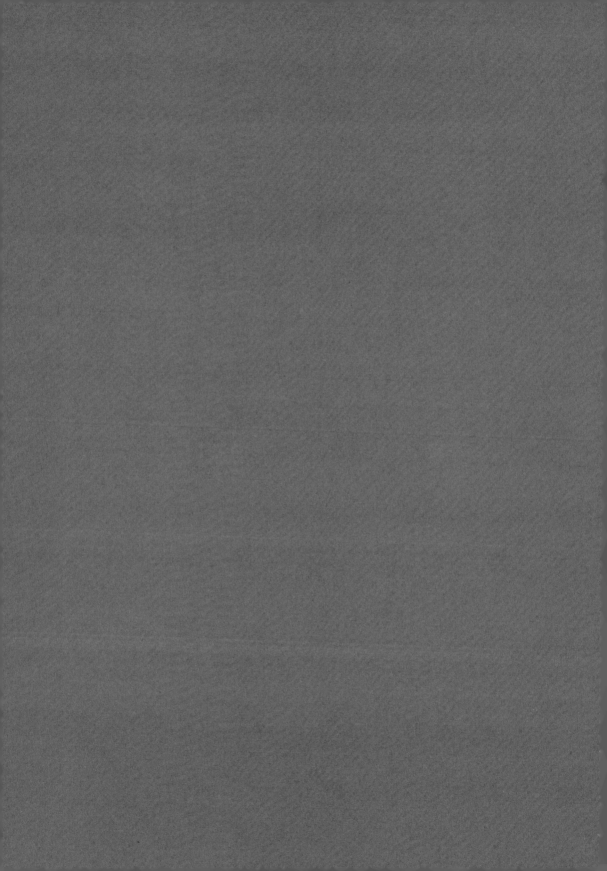

　　《夜哭》1926年7月由北京北新书局出版，是焦菊隐的第一本散文诗集，到1929年10月在上海北新书局印制四版。焦菊隐从青年时代就开始从事进步戏剧活动。新中国成立后曾任北京师范大学文学院院长。焦菊隐的导演成就备受称誉，被认为是"五四以来的戏剧艺术——特别是导演艺术最高成就之一"。他执导的话剧有老舍的《龙须沟》《茶馆》，根据高尔基的名著《底层》翻译改编而成的《夜店》等。

　　丰子恺为蕉菊隐的《夜哭》画了两幅插画，分别为全书第一篇《夜哭》和最后一篇《夜的舞蹈》的插画。为表现夜景，两幅插画都采用类似剪影的方式描绘。

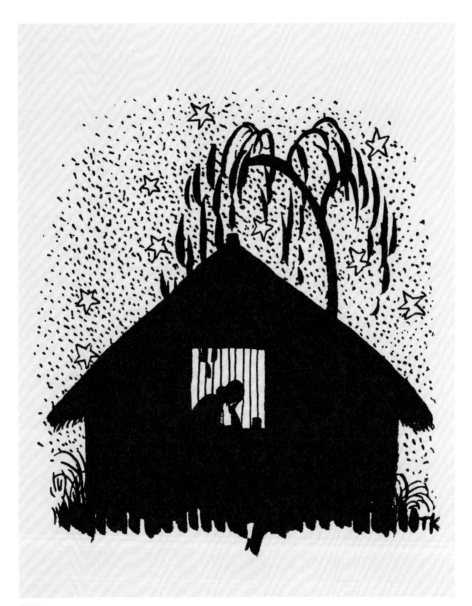

夜哭。

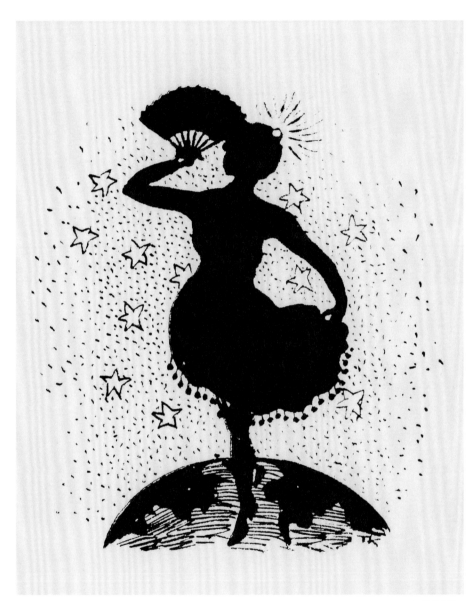

夜的舞蹈。

《金河王》插图

　　《金河王》是英国美术评论家罗斯金唯一的一部童话故事，据说写这个童话故事是为了满足一个小女孩儿的请求。这本书的译者是谢颂羔，丰子恺的好友，他与丰子恺交往频繁。谢颂羔的许多作品都是丰子恺画插图画封面的，包括《游美短篇轶事》《理想中人续集：王先生与王师母》《艾迪集》和《世界著名小说选》等。丰子恺不但为《金河王》画了十七幅插画，还设计了封面和内封，为内封题字的是丰子恺当时八岁的大女儿丰陈宝。

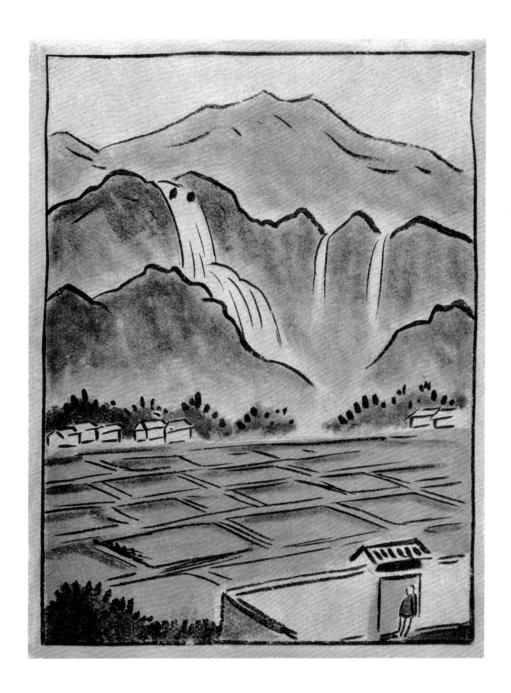

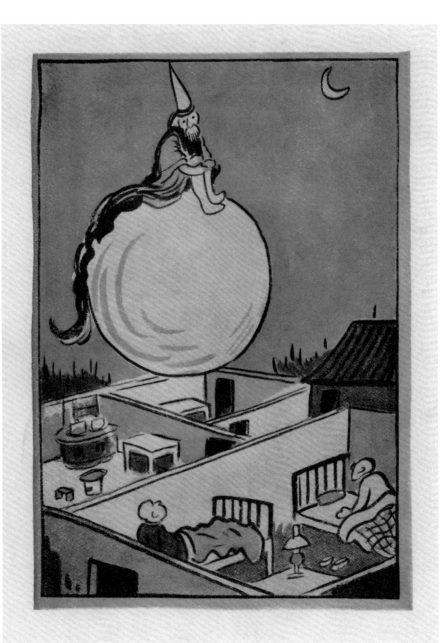

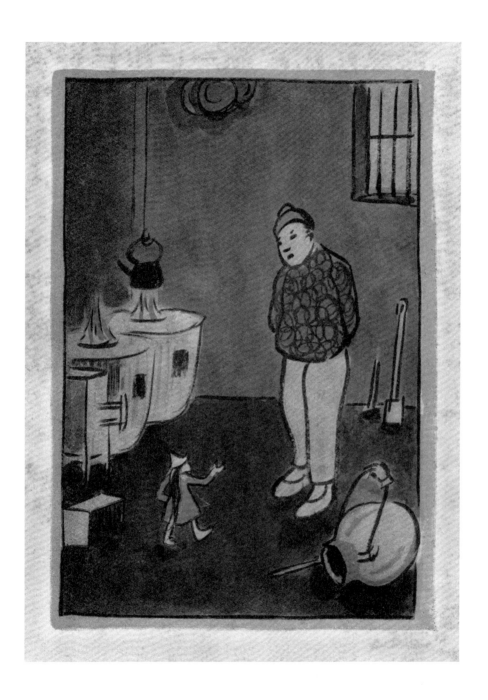

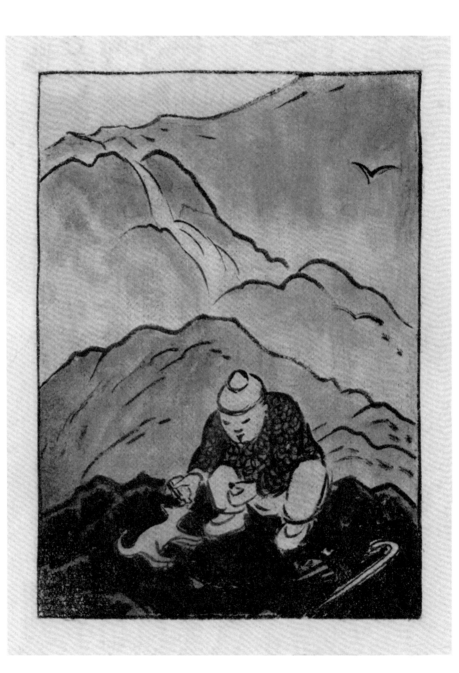

编辑整理　杨朝婴　杨子耘　吴　达　宋雪君
责任编辑　邓秀丽
装帧设计　亩　泓
责任校对　杨轩飞
责任印制　张荣胜

图书在版编目（ＣＩＰ）数据

丰子恺插画集 / 丰子恺绘 . —— 杭州 : 中国美术学
院出版社 , 2021.6
ISBN 978-7-5503-2486-2

Ⅰ . ①丰… Ⅱ . ①丰… Ⅲ . ①插画 (绘画) —作品集—
中国—现代 Ⅳ . ① J228.5

中国版本图书馆 CIP 数据核字 (2021) 第 018541 号

丰子恺插画集

丰子恺　绘

出 品 人　祝平凡
出版发行　中国美术学院出版社
地　　址　中国·杭州市南山路218号/邮政编码：310002
网　　址　http：//www.caapress.com
经　　销　全国各地新华书店
制　　版　杭州新海得宝图文制作有限公司
印　　刷　杭州捷派印务有限公司
版　　次　2021年6月第1版
印　　次　2021年6月第1次印刷
开　　本　710mm×1000mm　1/16
印　　张　17.75
字　　数　350千
图　　数　218幅
书　　号　ISBN 978-7-5503-2486-2
定　　价　88.00元
如发现印刷装订质量问题，影响阅读，请与出版社发行部联系调换。